国家级一流本科专业建设点配套教材·视觉传达设计专业系列
高等院校艺术与设计类专业"互联网+"创新规划教材

设计思维与方法

孙虹霞 著

内容简介

本书基于设计思维构建与应用，旨在系统阐述设计思维的概念内涵、构建方式，以及设计应用的有效方法。本书采用理论与实践相结合的形式来撰写，着重培养学生发现问题、分析问题和解决问题的能力，提升思辨能力，使学生逐步建立独立的设计观与方法论。

本书分为设计理论篇与设计实践篇两大部分，共7个章节。其中，第1~4章为设计理论篇：第1章设计的基本语言、第2章设计思维、第3章与设计思维有关的几种思维及应用、第4章设计思维与商业思维的关系；第5~7章为设计实践篇：第5章服务社会设计实践、第6章商业设计实践、第7章设计思辨实践。

本书既可作为高等院校设计学各专业的设计基础课程教材，也可作为行业爱好者的自学辅导用书。

图书在版编目（CIP）数据

设计思维与方法 / 孙虹霞著. —北京：北京大学出版社，2022.10
高等院校艺术与设计类专业"互联网+"创新规划教材
ISBN 978-7-301-33409-6

Ⅰ.①设… Ⅱ.①孙… Ⅲ.①设计—思维方法—高等学校—教材 Ⅳ.①J06

中国版本图书馆 CIP 数据核字（2022）第 179780 号

书　　名	设计思维与方法 SHEJI SIWEI YU FANGFA
著作责任者	孙虹霞　著
策划编辑	孙　明
责任编辑	李瑞芳
数字编辑	金常伟
标准书号	ISBN 978-7-301-33409-6
出版发行	北京大学出版社
地　　址	北京市海淀区成府路 205 号　100871
网　　址	http://www.pup.cn　新浪微博：@北京大学出版社
电子邮箱	编辑部 pup6@pup.cn　总编室 zpup@pup.cn
电　　话	邮购部 010-62752015　发行部 010-62750672　编辑部 010-62750667
印 刷 者	北京宏伟双华印刷有限公司
经 销 者	新华书店
	889 毫米 ×1194 毫米　16 开本　9.75 印张　234 千字 2022 年 10 月第 1 版　2024 年 1 月第 2 次印刷
定　　价	59.00 元

未经许可，不得以任何方式复制或抄袭本书之部分或全部内容。

版权所有，侵权必究

举报电话：010-62752024　电子邮箱：fd@pup.cn

图书如有印装质量问题，请与出版部联系，电话：010-62756370

前　言

"设计思维与方法"课程是设计学各专业都开设的设计基础课程。本课程的教学目标是通过对设计思维内容的阐述及应用方法的学习与实践，引导学生主动探索与思考，教会学生掌握"观察""发现""应用"的设计思维方法，并通过多种设计思维的训练方法激发学生学习设计的兴趣，进而快速提高学生的设计创新能力。

一、设计教育思考

数月前，我收到一位毕业生的短信息，内容是：老师您好，好久不见，我现已参加工作。我在工作中遇到了瓶颈，需要您的帮助。接下来我详细了解了这位毕业生的诉求：她目前接手了一个自己不太熟悉的设计项目，该项目与她做过的设计项目有所不同，所以她觉得毫无头绪，没有设计思路。了解该项目情况后，我帮助她对这个项目的内容进行了梳理，指出了项目设计的重点和方向，强化了设计要点，找到了设计方法。这之后，她出色地完成了设计项目。如此经历过后，我不免感慨教师这个职业对学生的影响之深。同时，我也思考这样一种现状：一位专业素养较高、对自己熟悉的工作领域应付自如的设计师，当她遇到拓展项目时仍会焦头烂额、束手无策。可以说，这是一次实践对高等院校教学的检验，而这次检验给专业教学响亮的一击。在艺术学大背景之下，不同专业方向之间的鸿沟依然巨大。时代变迁如此迅猛，高等院校"学什么就做什么"的输入、输出的过程还能轻松实现吗？作为设计类专业教育工作者的我们，又该为这个时代做点什么呢？

撰写本书之前，我做了如下思考。

第一，目前设计学各专业涉猎内容和教学方法上差别很大，壁垒分明，各专业方向都有强烈的"自我保护"意识和所谓的专业意识；即使是同一个专业，也会细分出很多不同的专业方向。以视觉传达设计专业为例，它细分为广告设计、包装设计、展陈设计、书籍设计等不同的专业方向，这些

专业方向之间设置了严格的屏障。在这种专业教育的背景下，学生只了解自己专业方向的内容，对相似方向、相似专业根本不敢尝试突破。学生能够以所学专业方向找到理想工作固然很好，但从实际情况看，这样的机会并不多。对于那些小专业方向的学生来说，根本找不到完全对口的工作，在毕业时不得不面临重新选择工作方向、重新进行学习，甚至从事跨专业的工作；而即使找到了专业对口工作的毕业生，在时代变迁的大背景下，谁又能确定这个专业没有更新迭代？在未来的数十年工作中，该怎么去应对变革？

第二，时代发展迅速，思路要及时转变。近些年暴发的新冠肺炎疫情，让全世界的经济情况快速变化，尤其是大量的线下经济迅速被线上经济取代。未来经济情况不可预期，而未来设计的发展又会是何种走向呢？恐怕没有人能精准预判。在这个过程中，"唯一不变的就是变化本身"。我们培养的新一代设计师，不应再拘泥于某一专业方向而陷于某种困顿之中，而是能应对变化、勇于探索，这才不枉肩负使命的高校教师的责任担当。

第三，培养新型设计人才，即跨学科人才。目标确立了，如何来实现呢？在高校的专业学习中，应该以"多重涉猎，强化思维"为学习重点，积极打破专业壁垒，整合设计资源，重点培养设计思维能力、独立思考能力。在设计作品的表达方式上，不拘泥于软件制图、绘画、模型等形式，同时应用动态表现相辅，短期时效性形式探索，动手制作与思辨并重。如此教学，教师不仅仅是设计理论知识的讲授者，更是学生设计能力的塑造者。真正拥有设计思维能力的设计师，才能拥有"自我修复更新"的能力，才能保持长久、持续的设计潜力。在某一行业、某一专业做到精通，应该是工作以后要完成的目标，而不应提前到本科教育阶段。设计思维作为一种通用方法论，当面对企业或社会的实践难题时，可提供实用和富有创造性的解决方案。

二、撰写思路与设计

本书分为设计理论篇与设计实践篇两部分。第一部分为设计理论篇，主要阐述基本理论，明确设计思维的主要概念、设计产生的意义、设计中的主要应用方法等。重点强调设计是以任务为导向的，是解决问题和为人服务的。设计具有既服务市场又引领市场的特点，与设计思维有关的几种思维形式，可以作为设计思维构建的具体方法。这一部分帮助学生打好理论基础，为后期设计实践学习做好铺垫。第二部分为设计实践篇，打破传统结构形式，围绕服务社会设计实践、商业设计实践、设计思辨实践这 3 种不同类型的设计实践案例组织内容。在每个案例中，紧密围绕信息活动引出设计任务，提出设计思路，完成设计成果，并提供大量优秀作业案例作为参考。

三、本书的主要特色

1. 关注设计教学的系统性、整体性。从宏观角度解读设计类专业，拓宽设计格局，构建独立的设计观。
2. 详细讲述了设计思维构建的具体应用方法，是一本具有参考价值的工具书。
3. 以大量优秀的案例作为实践项目参考，帮助学生提升设计思维创意表达的能力。
4. 通过大量实操训练题、思考题，提升学生参与度。

四、教学建议

在时间安排上，如果学生在一年级接受绘画基础教育，建议"设计思维与方法"课程作为二年级第一学期的课程。教学时间为 4 周，每周 18 学时，共 72 学时。

设计思维实践是本课程的重点，建议增加这一部分的教学时长。本书列举了3种类型的设计实践，建议在这4周时间内完成1～2种设计实践内容的教学，如完成"设计思辨实践+服务社会设计实践"或"设计思辨实践+商业设计实践"的教学。要按照学生的实际能力完成教学，不要只追求数量，应着重培养学生的设计思考能力、思辨能力。在教学实践中，应鼓励学生进行天马行空的想象，这是构建设计思维的基石。

在本书的撰写过程中，2018级本科生杨滢鸿、陆鑫淼、张馨露做了大量的图片资料整理工作。书中所使用的作业图例主要是作者教学指导的鲁迅美术学院视觉传达设计学院展示设计与策划工作室2019级、2020级本科生的优秀作业。在此一并表示衷心的感谢！

感谢鲁迅美术学院院长李象群教授，以及视觉传达设计学院院长李晨教授、张松川书记、副院长王雄副教授、副院长刘仁副教授的指导和帮助！感谢我的同事朱亭赞老师为本书做的封面设计！感谢北京大学出版社各位编辑的指导和帮助！

作者有14年设计学专业教学与实践工作经验，对于教学方法有一定心得体会并将其融入书中。由于撰写时间仓促，书中的不妥之处在所难免，恳请广大专家、学者及读者提出宝贵意见。

<div style="text-align: right;">
作　者

2022年2月
</div>

【资源索引】

目 录

第一部分 设计理论篇 / 001

第1章 设计的基本语言 / 003
1.1 设计的认识 / 004
 1.1.1 设计的目的与要求、设计的服务对象 / 004
 1.1.2 设计的预先性 / 006
 1.1.3 设计工作方案与计划 / 008
 1.1.4 绘出图样 / 009
1.2 设计的重要特点 / 010
 1.2.1 设计服务市场 / 010
 1.2.2 设计引领市场 / 012
1.3 设计的核心问题 / 013
 1.3.1 以设计任务为导向 / 013
 1.3.2 设计解决问题 / 013
习题 / 013

第2章 设计思维 / 015
2.1 设计思维的内涵 / 016
2.2 设计思维的意义 / 017
2.3 设计思维的目标 / 020
 2.3.1 解决问题 / 020
 2.3.2 为人服务 / 021
习题 / 023

第3章 与设计思维有关的几种思维及应用 / 025
3.1 图像思维 / 026
 3.1.1 图像思维的内涵与优势 / 026
 3.1.2 图像思维的应用 / 031
3.2 情景思维 / 034
 3.2.1 情景思维的概念 / 034
 3.2.2 情景思维的应用 / 035
 3.2.3 情景思维的训练方法 / 037
3.3 同理心思维 / 038
 3.3.1 同理心思维的概念 / 038
 3.3.2 同理心思维的应用 / 039
3.4 创新思维 / 042
 3.4.1 创新思维的概念 / 042
 3.4.2 设计创意的类型 / 043
 3.4.3 创意思维阶段论 / 046
 3.4.4 创新思维的驱动者——好奇心 / 048
习题 / 049

第4章 设计思维与商业思维的关系 / 051
4.1 设计思维与商业思维的一致性 / 052
4.2 设计思维优于商业思维 / 054
习题 / 055

第二部分 设计实践篇 / 057

第5章 服务社会设计实践 / 059
5.1 提升服务社会的意识 / 060
5.2 实践主题确认 / 061
5.3 设计思维的实践应用 / 062
 5.3.1 设计实践中的图像思维应用 / 062
 5.3.2 设计实践中的情景思维应用 / 072
 5.3.3 设计实践中的同理心思维应用 / 075
 5.3.4 设计实践中的创新思维应用 / 076
习题 / 081

第6章 商业设计实践 / 083
6.1 品牌的解读 / 084
6.2 创意切入点 / 092
6.3 设计多语言呈现 / 098
6.4 事件营造 / 102
习题 / 107

第7章 设计思辨实践 / 109
7.1 研究自我 / 110
7.2 思维的"聚散"与"散聚" / 114
7.3 五感巧思 / 120
 7.3.1 五感设计的特征与优势 / 120
 7.3.2 "五感"记忆经验 / 122
 7.3.3 以记忆经验建构设计 / 131
7.4 思辨与再创作 / 132
习题 / 143

参考文献 / 144

后记 / 145

第一部分
设计理论篇

第 1 章
设计的基本语言

本章要点

设计的基本概念
设计的目的与要求
设计的服务对象及设计的预先性
设计的特点及核心问题

学习目标

了解设计的基本概念与内涵；明确设计的目的与要求，明确设计的服务对象及设计的预先性；掌握设计的特点和核心问题；激发学生学习设计的兴趣，并为后面各章的学习打下基础。

本章引言

设计源于美术，它从产生到发展都具备"审美属性"。一直以来，传统的思维认为设计就是美的形式创造。但随着时代的发展，单从审美的角度来看待设计，既无法建立稳定的评价体系，也难以诠释设计存在的时代价值。设计到底是什么？该如何系统阐述它的内涵呢？

1.1 设计的认识

认识设计的概念,理解设计的内涵,是学习设计的第一步。对于设计的解读,不同的设计师或学者都有自己阐述的维度。例如,平面设计大师保罗·兰德(Paul Rand)认为,设计就是关系。设计是形式与内容之间的关系。(Design is relationships. Design is a relationship between form and content.)有的设计师则认为,设计是审美创造,设计的定义应该根据设计的核心任务、目标及过程来阐述——"设计就是按照任务的目的和要求,预先制订出工作方案和计划,绘出图样"。这一定义是从设计的任务出发,基本覆盖了设计的特性、步骤与方法,对设计思维的启迪具有重大意义。

1.1.1 设计的目的与要求、设计的服务对象

设计美与自然美相对应,强调人为的活动属性。设计的目的与要求、设计的服务对象,是设计产生的源头。设计的目的——为什么做(Why),是设计开展所围绕的核心,是否以目的为导向,是设计评价的关键。设计的要求——做什么(What),提供了设计的内容,为设计提供基本元素。设计的服务对象——做给谁(For Whom),包括直接的服务对象和间接的服务对象(图1.1)。

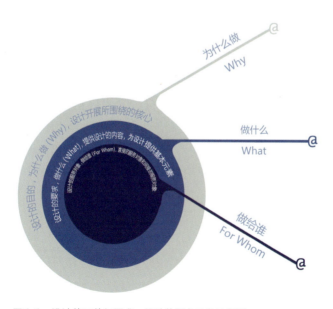

图1.1 设计的目的与要求、设计的服务对象示意图

这里以某餐厅空间的改造设计为例，解读设计的目的与要求。首先，要明确设计的目的——针对某餐厅空间的改造设计，是对传统老字号的迭代创新设计（要了解餐厅的历史发展情况，掌握其未来的发展方向等）。其次，明确设计的要求——餐厅经营类别（自助餐或非自助餐），主打菜系（上海菜、粤菜等），设计的风格倾向（中式风格或欧美风格、现代风格或古典风格）。再次，明确设计的服务对象——餐厅的主要客人与餐厅老板，主要客人的特点（包括客人的年龄、性别、个人偏好、消费层次等），餐厅老板的个人偏好。最后，调研餐厅的周边情况——餐厅的地理环境（如周边繁华程度，具体位置是处于住宅区、商业区还是办公区，周边有哪些同行业竞争者等），人文环境（如细化周边一定范围内可能引入的顾客的特征、人群关系、历史文化与人文风貌等）。以上这样的餐厅设计调研过程（图1.2），能帮助设计师梳理设计创新要点，并将其作为设计背景，以完成后续的设计工作。

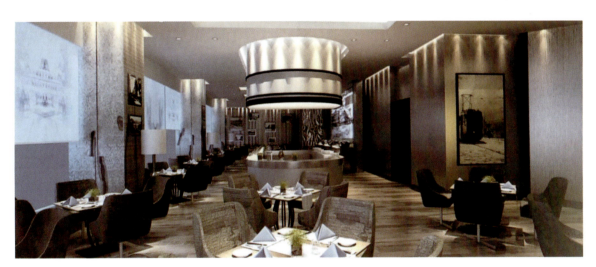

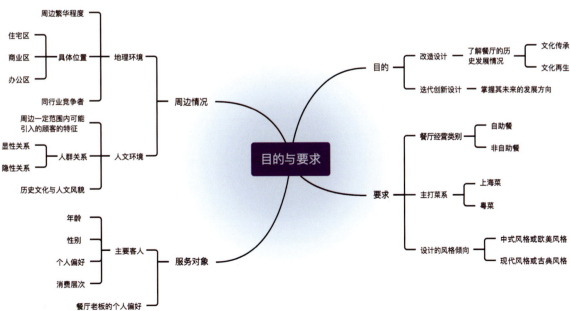

图1.2　餐厅设计调研过程 / 孙虹霞

1.1.2 设计的预先性

预先性是设计的重要属性,包括行为的预先性和思想的预先性。

行为的预先性是指设计初期设计师要做好设计的准备,包括信息资料的收集、调研,对设计对象的了解,对相关信息及拓展信息的了解。比如基于上海城市文化的会展设计,设计师应从上海市的地理、人文、经济、文化等方面来查找资料,探寻设计的切入点。

在没有指定方向的条件下,资料的查找是多元而盲目的。一开始会搜集大量相关联的资料,因为没有方向,而忽视关联程度,缺乏针对性。在这种情况下,资料查找的机遇与挑战是并存的。不了解设计的人可能认为设计就是几个人对着计算机画图纸,拍拍脑袋,图纸就画好了,设计成果就出来了。其实不然,实际上图纸只是设计的呈现形式,或者说是呈现形式的一种,只是阶段性成果,而非设计的全部过程。

思想的预先性包括两个方面。一是对于具体设计而言,设计师要先于他人想到创意,先于完成效果提出构想方案,并思考和组织整体方案。在此过程中,设计师或设计团队通常会运用头脑风暴法来激发创意和想象。二是对于设计能力的储备而言,思想的预先性在于设计师要具备对时代进程的敏感、对设计风向的把握,以及对新事物的好奇和新技术的探索,这些都是思想上的预先性。

英特尔(Intel)的联合创始人戈登·摩尔(Gordon Moore)在他1965年的论文中描述了一个技术的发展趋势,在一定程度上揭示了信息技术进步的速度,故被称为摩尔定律。其核心观念就是随着科技的进步,商品性能会越来越好,尺寸会越来越小,而价格却会越来越低。这种先于他人的思想为其个人发展与行业进步产生了巨大的影响。令人惊讶的是,这几十年来电子设备的处理速度、存储器容量、数码相机的像素等变化都是按照摩尔定律发展的。于是,这个定律被认为是20世纪末21世纪初科技变革的主要驱动规律。

设计的预先性让设计师得到了先于他人且优于他人的行为体验和思想体验,这是设计的挑战之处,也是其有趣之处。

1.1.3 设计工作方案与计划

设计应该是一套完整的工作方案与计划，而不应将其简单地理解成只是呈现美的表达方式。这一观念是非常重要的，是必须予以强化的。很多非专业人士理解的设计就是"弄好看了"，这种将"好不好看"作为设计的评价标准是狭隘的，因为设计要解决的不仅仅是美学的问题，更是物与人的关系问题、人动态的行为问题。

举个例子，世界杯是全球关注的体育赛事之一。2018年世界杯决赛之际，在众多赞助商云集的时刻，国内一个家电品牌的知名度从众多品牌厂商中脱颖而出，它就是华帝。在比赛前夕，华帝公司就提出"法国队夺冠，华帝退全款"这样的营销口号（图1.3）。这句口号一下子吸引了大家的目光，尤其在法国队成为热门球队之后，大家的关注点从比赛转移到了品牌信誉的问题上，好奇华帝能否兑现承诺。事后有关报道指出，华帝只用了约七千万元的费用，就打败了多家数亿元投资的赞助商，在企业的品牌宣传上技压群芳，一举成功。

这个例子向我们呈现了一个经典的广告案例，它的成功之处可不是广告的图片好看与否，而是一套完整的策划方案。提出这一口号的人会考虑到，不论法国队是否夺冠，华帝都已经轻松收获了全民的关注。法国队即使不赢比赛，华帝都这种敢于承诺与承担的品牌形象也会在民众中竖立起来，从而也能确定此方案是稳赚不赔的设计方案。

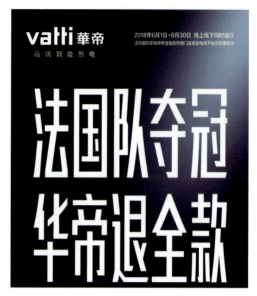

图1.3 华帝品牌广告

【华帝广告】

1.1.4 绘出图样

图形创意和表达是设计实现的步骤之一，是设计师的设计思路呈现的过程，这一步重点实现的是设计师与客户的沟通成果。设计师只有足够地重视绘出图样，才能更好地表达设计创意。当设计师具备突出的图形图像表现能力和手绘技巧后，将在竞争中更具优势，但在此基础上，更应该强化设计思维。因为设计师对于一个设计方案创意的理解和把握才是设计的核心，要予以重视。2025年日本大阪世博会吉祥物（图1.4）打破一般吉祥物写实可爱的设计习惯，以"细胞"为设计理念来表现"生命之光"的世博会主题。吉祥物不仅象征"每一个生命个体的可能性"，还寓意对1970年大阪世博会"基因"的传承。

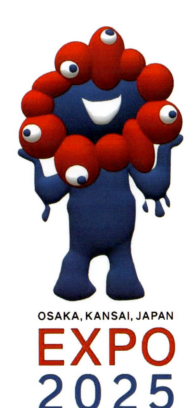

图1.4　2025年日本大阪世博会吉祥物

【世博会会徽】

【世博会吉祥物】

【2020年迪拜世博会英国馆】

【2020年迪拜世博会新加坡馆】

1.2 设计的重要特点

1.2.1 设计服务市场

设计一定是先有服务对象，根据对服务对象的深入研究，再围绕服务对象外在与潜在的各方面诉求来确定设计目标，完成设计作品。那么，在设计过程中设计师还要有自己的想法吗？答案是肯定的。只不过这些想法是根据服务对象来确定的，一切设计因为有了目标，才有了核心价值。

2022 年，别克汽车品牌积极打造全新品牌形象，推出了新的品牌 LOGO（图 1.5）。对于品牌来说，重新设计 LOGO 是一件大事，一定要与市场相关。仔细分析不难发现，很多汽车品牌一方面为了迎合电动化汽车时代的发展，将原本复杂立体化的 LOGO 以更加简洁现代的形式重新呈现；另一方面为了顺应现代年轻化的极简风审美热潮，而选择在品牌 LOGO 上作出改变。这是经典老品牌与时俱进的发展策略，也体现出设计服务市场的重要特点。

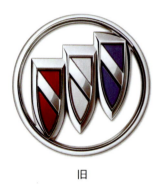
旧

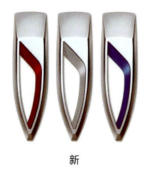
新

【LOGO 更新变化】

图 1.5　别克汽车品牌新旧 LOGO 的对比

虽然设计与绘画同属艺术的范畴，但两者却有很大的不同。绘画可以与经济价值无关，它可以只做情感表达的媒介。绘画创作可以没有特定的服务对象，只表达人文思想。如果要让一幅绘画作品产生经济价值，需要"以画寻人"，以作品的感召力找到与之有感情链接的服务对象（图 1.6）。绘画作品的购买者可以根据自己的喜好去选择与哪幅作品发生心灵的链接。这与设计先有服务对象存在本质的区别。

图1.6 绘画作品与购买者的心灵链接

设计的过程是发现问题、解决问题，重塑形象。一件优秀的作品要从一个正确的设计思维开始，贯穿于整个设计过程中；用深刻的思考加快我们设计前进的步伐。设计目标实现的过程就是设计思维产生与发展的过程。例如，为物流公司做设计，先要考虑物流的六大基本职能与流程（图1.7），了解物流每个节点细分的问题，发现要解决的关键问题，形成系统化思维，构建完善的设计方案。

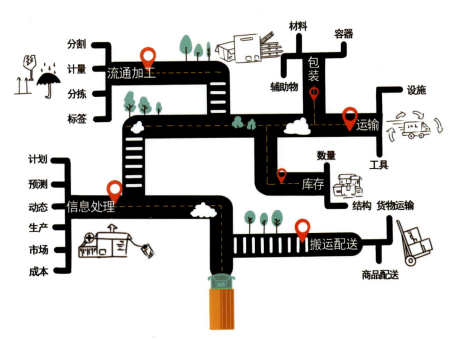

图1.7 物流的六大基本职能与流程

1.2.2 设计引领市场

在中国经济发展的背景下,设计引领市场,创新赢得市场,成为众多企业谋求转型发展的必由之路。越来越多的企业不再通过简单模仿和价格战进行同质化竞争,"中国智造"正以精进设计取胜。企业对品牌建设、产品设计和营销渠道的重视程度不断提升,希望通过更快捷、便利、有效的渠道接触和利用设计资源。所以,当今的设计不再是技术指导之下的锦上添花,而是引领市场、引领时代发展,甚至对技术发展具有指导作用的重要商业竞争手段。目前,国内设计学及相关专业主要有视觉传达设计、环境艺术设计、产品设计、数字媒体艺术设计、服装与服饰设计、工艺美术设计、公共艺术设计、建筑设计、艺术与技术设计(图1.8)。

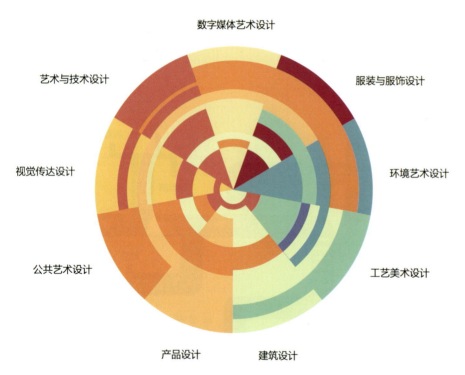

图1.8 国内设计学及相关专业

1.3 设计的核心问题

1.3.1 以设计任务为导向

从调研策划到设计呈现,再到设计施工组织,全程以设计任务为导向。每个设计任务在发布时一般都会提供相应的说明文件。博物馆设计有展陈大纲,商业会展设计有设计说明,品牌形象设计也有相应的指导文件,等等。设计的整个过程会紧密围绕这些说明文件进行,以设计任务为导向,是设计的核心问题。

1.3.2 设计解决问题

谈到对设计成果的评价,人们往往首先会考虑其形象是否好看。"好看"似乎成了设计的关键。其实,并非如此。事实上,人们眼中的"好看",即形式美的创造,只是设计问题的一个方面,并不是全部。

设计的核心问题是什么?设计是以设计任务为导向的,设计任务是设计的核心问题,这需要设计思维予以解决。举例来说,居住在几十平方米住宅的祖孙三代,如果他们要通过设计改变居住环境,那么他们需要解决的首要问题可能是功能区域的划分问题,可能是老旧设施的修复问题,也可能是狭小空间的空气流通问题。"好看"重要吗?也重要,不过恐怕会排在这些问题之后了。

习 题

一、填空题
1. 设计服务对象包括(　　)和(　　)。
2. 设计的预先性是指(　　)和(　　)。

二、判断题
1. 具有形式美的设计必然是好的设计。 (　　)
2. 设计任务是设计的核心问题。 (　　)

三、思考题
1. 设计的核心是什么?
2. 日本建筑设计师安藤忠雄设计并捐赠的儿童图书馆,因其馆内书架高达8m,孩子们无法拿取而备受争议。请根据此则报道,简述优秀设计的关键是什么。

第 2 章
设计思维

本章要点
设计思维的内涵
设计思维的意义
设计思维的目标:解决问题和为人服务

学习目标
对设计思维的基本内涵,设计与设计思维的关系,设计思维的属性、特征和意义等基本理论知识做初步的了解;对设计思维在设计中的作用有一定体会。其中重点在于明确设计思维的目标是解决问题和为人服务,这是设计思维的核心。

本章引言
设计思维是产生设计、构建设计、完成设计、检验设计的路径和方法。从狭义上说,设计思维是对设计创新的思考,如何形成好的创意;而从广义上说,设计思维不等同于创新思维,它具有更广泛的意义——对设计目标的探索、对设计问题的解决、与设计对象的共情等。深入地研究设计思维,是构建系统的设计体系的重要途径。

2.1 设计思维的内涵

设计思维(Design Thinking)就是围绕设计的概念和特点为设计的产生和实现服务的思维方式。通过了解设计问题、理解问题产生的背景与原因,能够理性地分析和确定解决问题的方法,找到最合适的解决方案。设计思维是设计从业者必备的思维方式,是设计与其他学科领域的重要区别所在。

设计过程是把一项任务或要求转化为设计方案,进而转化为产品、空间等媒介形式的过程;设计成果是通过调研、分析、思考、构思、设计表现、方案实施等一系列环节逐步推进并完成的。例如,在做博物馆空间设计时,对于目标人群及使用功能的调研和分析是重要的环节。

设计思维用于解决问题、改进结果,提供实用并且富有创造性的解决方案。在这方面,它是一种以解决方案为基础的思维形式。从目标着手,关注当前和未来,同时探索问题中的各项参数变量及解决方案。

例如,矩阵呼吸空间设计这一项目(图2.1),设计基于环境污染问题解决未来人居室内空间的创新设计,以应对纷繁复杂的环境变化。在这一设计背景与要求下,首先要调研现代社会人在环境中多重功能使用的目的与要求,形成基本诉求点作为设计思维的源头,再以形式设计结合新材料、新工艺的技术手段进行分析和构思。

2.2 设计思维的意义

设计思维贯穿于设计的整个过程，它是在对特定的信息、概念、内容、含义、情感、思想等理解分析的基础上，对设计对象进行视觉、听觉、触觉、嗅觉感官元素的重新组织安排，形成满足设计对象要求的整体形象。日本设计师原研哉试图建立一种信息建筑的思维方式，让平面设计不仅作用于人的视觉，而且能触动人的所有感官。

设计思维对于设计过程有着重要的意义。强化设计思维能帮助设计师思考和分析使用者的活动行为。例如，在空间设计中以科学的态度对人机工程学给予充分的重视，使空间的形态、尺寸与人体尺度之间有恰当的配合，使空间内各部分的比例尺度与人们在空间中行动和感知的方式配合得适宜、协调，达到舒适的空间要求。

设计思维的意义还远不止于设计活动，在当代工程应用领域、商业领域、管理学领域等，设计思维被广泛地理解为"在行动中进行创意思考"的方法，用于系统地理解问题，全面综合地考虑问题，从而得到完善的解决方案。设计思维为企业或个人提供更好的构思过程，从而达到更高的创新水平，提升竞争优势。

【人体工程学设计：OM lounge chair】

【人体工程学设计：完美符合人体工程学的转椅】

【人体工程学设计：Veloce自行车鞍座】

课堂讨论：在设计过程中，你认为哪一步最重要？为什么？

课堂练习：在同学中确定一个研究对象，为他/她设计个人LOGO。重点思考如何获得有效信息、哪些是重点信息、如何让你的研究对象认可你的设计。

018 / **设计思维与方法**

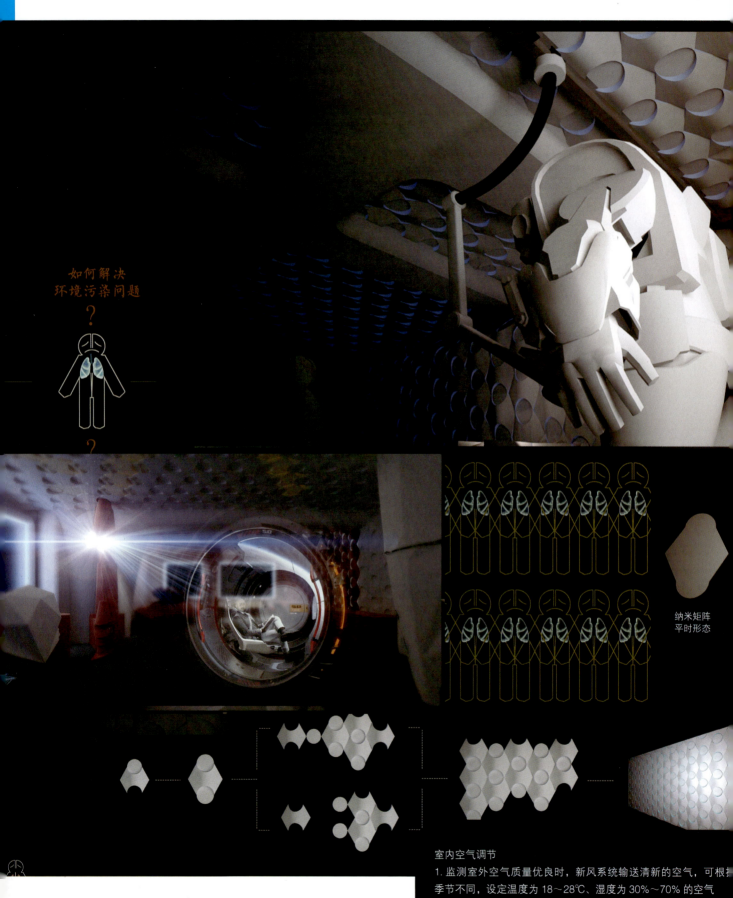

图 2.1 矩阵呼吸空间设计 / 孙虹霞

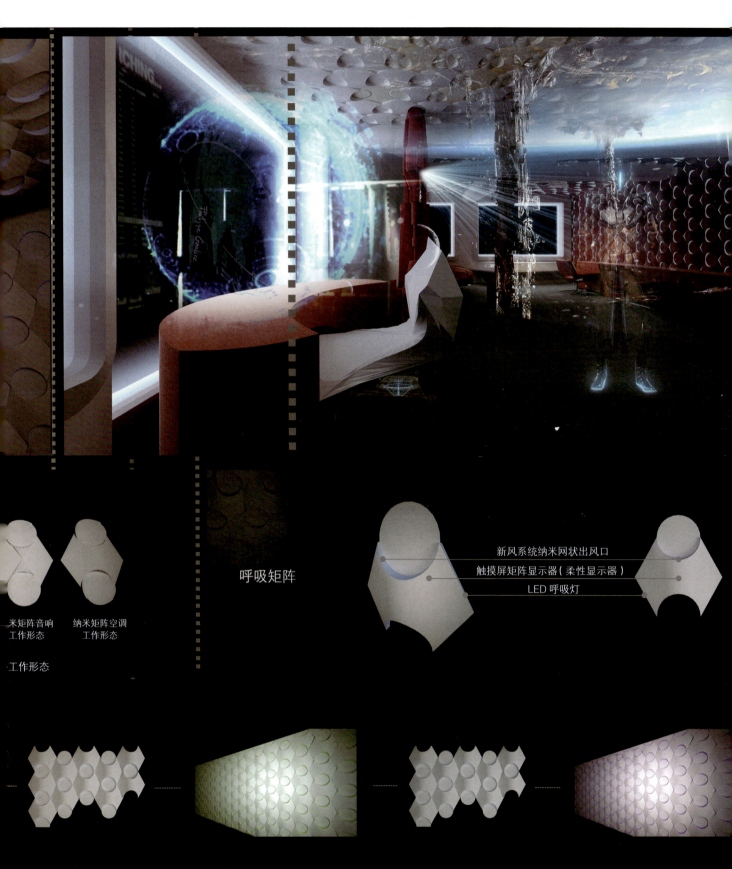

2.3 设计思维的目标

2.3.1 解决问题

前面章节提到，设计是以设计任务（或问题的解决）为导向的，设计任务是设计的核心问题，这需要设计思维予以解决。

如空间设计，是以"解决空间使用问题"这一任务为导向的。环境中除了环境美学，还要注意环境心理学、环境功能学、人机工程学等一系列空间使用准则，其专业性远不止于形式。从根本上说，解决空间问题才是空间设计思维的本质。

【贝聿铭】

华裔建筑师贝聿铭先生为后人留下了很多著名的建筑与空间设计作品，比如法国卢浮宫扩建项目。在旅行者的眼中，那是一座玻璃做的"金字塔"，映衬着水中的倒影，恬静美好，为巴黎增加了一抹新的色彩。而对设计师来说，表面的造型不过是功能的附属品，设计师真正要解决的是功能改造的诸多问题。有了这座"金字塔"，博物馆便有了足够的服务空间，包括接待大厅、办公室、储藏室、售票处、邮局、小卖部、更衣室、休息室等，卢浮宫博物馆的服务功能因此而更加齐全。有了这座"金字塔"，观众可以直接去自己喜欢的展厅，而不必像过去那样需要穿过其他几个展厅，有时甚至要绕行七八百米。

【贝聿铭作品：苏州博物馆新馆】

【贝聿铭作品：伊斯兰艺术博物馆】

课堂讨论：根据你的生活实践，阐述设计对于解决问题的重要性。

【卢浮宫"金字塔"】

【卢浮宫"金字塔"视频介绍】

2.3.2 为人服务

如果现在你还不清楚设计思维到底是什么,那就将它简单地理解为 4 个字——为人服务。

设计服务于人,不仅在物理层面上,还在心理层面上。海报设计是否能达到心灵的共情;环境设计是否舒适、温馨,让人得到心灵上的慰藉,这都是人们深层意识里的诉求。虽然这些诉求可能没有通过使用者的语言直接说出来,但是却需要设计师运用设计思维去洞察和体会出来。有的平面设计虽制作精美,却让人体会不到情感;有些空间设计虽融合了多种装饰风格,却让人难以亲近,这些设计即便利用了最先进的技术手段,依然只是由冷冰冰的机械组成的没有生机的躯壳。相反,一个未经雕琢的、充满人性化的、合情合理的设计,却能给人以舒适愉悦的体验。这么难以捕捉的设计规律正是设计思维为人服务应用的结果。比如为幼儿园附近的井盖套上一层温暖的"外衣",不失为人性化的、合情合理的设计 (图 2.2)。

【布莱恩斯克乳品包装】

【茶包品牌 Semova 花茶包装】

图 2.2 井盖的设计 / 杜心雨、刁秋雨

设计的根本是对人的设计,而共情是好设计的开始,所以不论何种表现形式的设计,归根结底要了解人、接近人、体会人,从外在行为到内在心理对设计对象的了解、关注和理解,是设计共情的关键(图2.3、图2.4)。

课堂练习:通过这一章的讲解,你对于之前为同伴做的LOGO设计有什么新的认识?哪些是需要改进的,哪些是需要重新定位的?用本章内容加以解读。

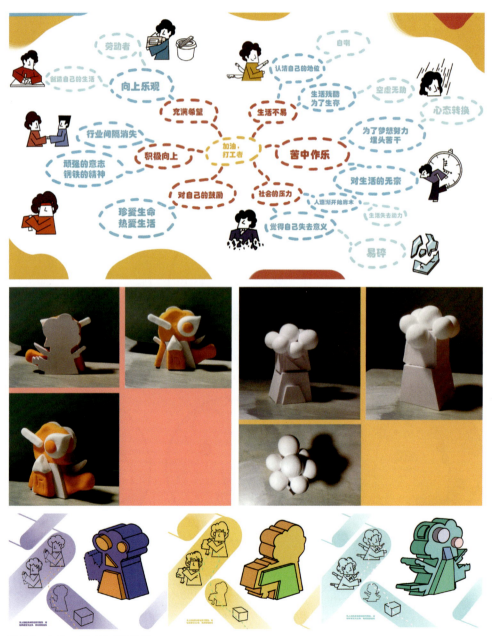

【口香糖包装设计】

图2.3 加油,打工者 / 梁翰深

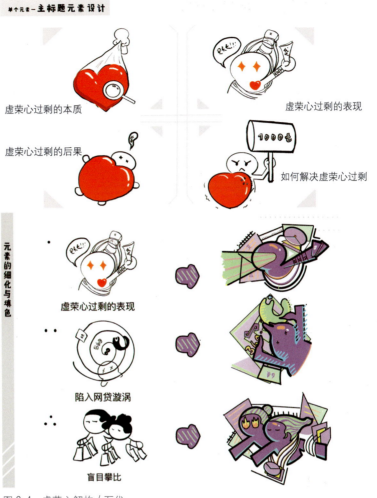

图 2.4 虚荣心解构 / 石代

习 题

一、填空题

1. 设计思维就是围绕设计的（　　）和（　　）为设计的（　　）和（　　）服务的思维方式。
2. 设计服务于人，不仅在（　　）层面上，还在（　　）层面上。

二、判断题

1. 设计思维只能局限于设计领域。　　　　　　　　　　　　　　　（　　）
2. 设计归根结底是关于人的设计，与人共情是好设计的开始。　　　（　　）

三、思考题

1. 通过对华裔建筑师贝聿铭作品的研习，分析用设计解决问题的方法。
2. 分析什么样的设计是合情合理的设计。

第3章
与设计思维有关的几种思维及应用

本章要点

图像思维的特点与应用
情景思维的特点与应用
同理心思维的特点与应用
创新思维的特点与应用

学习目标

学习和掌握图像思维、情景思维、同理心思维、创新思维的内涵、优势特征，以及在具体实践中的应用方法。通过课堂讨论、课堂训练等形式配合理论知识讲授，从设计思维的抽象概念向清晰的设计思维构建转变。

本章引言

人的思维看似虚无而外显于行为的表现。设计思维也是如此，它依托于几种相关的思维形式而存在，包括图像思维、情景思维、同理心思维、创新思维等。要掌握设计思维的要义，先要学习与设计思维有关的这几种思维形式的内容与应用。掌握这些思维形式，实际上是将设计思维这一抽象概念分解成可以落地的具体方法。

3.1 图像思维

3.1.1 图像思维的内涵与优势

图像思维（Picture Thinking）即视觉化思维，是指用图形语言去表达意图，这是从抽象语言形式向具象语言形式转化的思维方式，是与单纯的文字思维相对的。图像思维可以从两方面来解读，一方面是设计视觉化呈现，另一方面是设计方案视觉化呈现。

设计视觉化呈现，即目前我们所谓的设计工作主要是以视觉化设计为主的，如城市规划设计、建筑设计、室内空间设计、产品设计、品牌形象设计等。即使在多媒体发展的背景下，听觉、触觉、嗅觉、味觉的设计仍是以辅助形式出现的，主要是由于人接收的外界事物信息70%～80%来自视觉系统。设计视觉化呈现是目前设计的一种基本方式，同时对设计师是极大的考验。它要求设计师先从文字、印象、理念这些抽象概念中提取形象，再落实到具象的图形图像上。这一挑战正是从图像思维的第二种解读中训练而来的。

图像思维的第二种解读即设计方案图像化。美国有一句格言是这样说的：A picture is worth a thousand words（一图值千言）（图3.1）。

【图像创意联想】

【图像思维：STEAM Mates 婴童玩具用品包装设计】

【图像思维海报设计】

图3.1 A picture is worth a thousand words

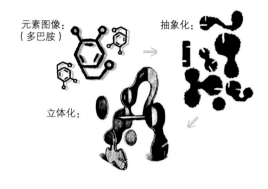

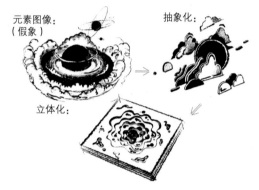
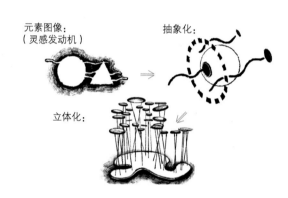

图 3.2　设计元素解构 / 梁婧璇

设计方案的视觉化呈现，简单地说就是以图说话，通过图表、地图、图解、图例等可视化的方式来表达想法、概念、流程及关系等（图 3.2）。

一份课堂记录，可以按照课程名称、主要内容、重要章节等文字记录下来，也可以以视觉化的图像分析的形式来记录与绘制，如思维导图等。这样的记录方式条理清晰、趣味十足，使人易于理解、方便记忆、加深印象。一个长期以图像思维记录与思考的人，他的逻辑性、知识整合性、思维拓展性都会得到提高，尤其是他的思维方式会逐步从线性思维向发散性思维变化。

人类最初是用图像语言来表达和交流的，图像语言帮助人类完成了文字出现以前的表达和交流工作，对图像信息的解读是人类最原始的能力；而文字的历史只有几千年而已，文字的使用在简化信息交流与传达的同时，也带来很多负面的影响。比如，紧凑的文字表达经常会让读字的人产生厌烦情绪；单一的文字容易让人无法集中注意力，而且显得晦涩难懂。

图像思维表达的优势体现在以下几方面。

第一，直观准确。图像思维表达弥补了文字表达的一些不足，图像清晰明了，更加直接，容易理解。这完全是由于人对图像天然的喜爱。图像使看似抽象的概念和复杂的关系变得简单浅显。我们经常运用思维导图辅助完成设计分析的过程（图 3.3）。

【信息可视化】

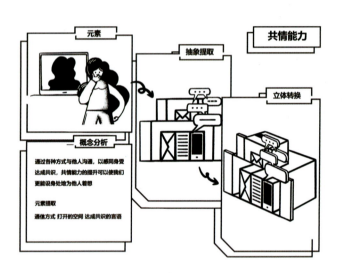
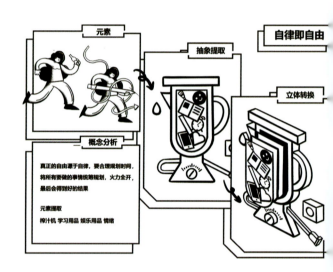
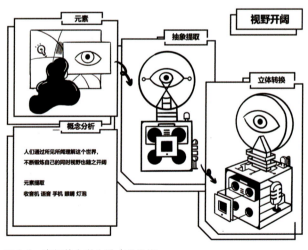
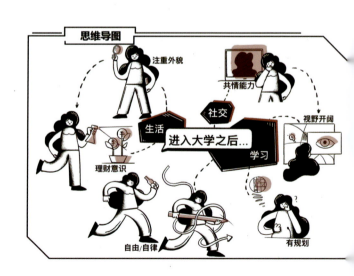

图 3.3　有趣的大学生活 / 程煜婷

【信息可视化作品 Plastic Profusion：塑料灾难】

【信息可视化作品 探索海洋：交互式科学海报】

第二，条理清晰。文字的堆砌往往会显得杂乱无章，即使是标注了章节符号的数字，也不及图标、图示等图像符号更有条理。图像思维表达像一个收纳箱，井井有条地摆放着经过精心整理的逻辑关系，类别清晰，色彩明快（图3.4）。

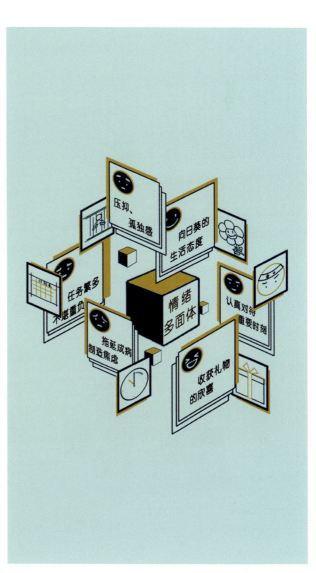

图 3.4 情绪解构／王泽澜

第三，启迪思想。清晰的图像思维表达，有助于刺激大脑、启迪创造力。人类大脑不间断地对图像进行收集，要么从外界接收图像信息，要么通过想象产生图像信息。将头脑中的图像呈现于纸面上，有助于信息的整理规划，进而产生新创意。同时，图像的呈现是人们挖掘潜意识思想的有效途径。

【信息可视化作品模拟显示：巴西儿童的收养情况】

【信息可视化作品：离开的数百万人（The Millions Who Left）】

图像思维并不是设计师独享的，用图像思维解决问题可以广泛应用于生活与商业活动中（图3.5）。

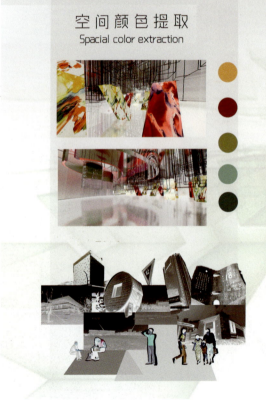

图3.5　空间颜色提取与空间元素提取

3.1.2 图像思维的应用

图像思维即形象语言，是指将文字等信息转化为图形图像表达。图像思维的应用就是在设计中通过图像的思维与表达方式，诠释设计思想、解决设计问题的探索过程。

图像思维应用的顺序为"抽象→具象→重塑"。从理解抽象的文字信息与内涵，到具象图像的呈现，再从具象图像中提取信息，到解构重塑，最终形成图形符号（图 3.6）。

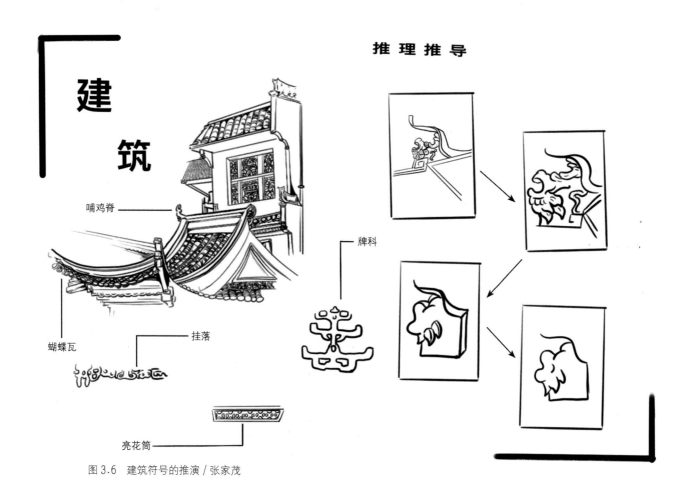

图 3.6　建筑符号的推演 / 张家茂

运用图像思维进行设计首先要解决画图的问题。如何画呢？首先要明确表达的目的，然后选取合适的视觉表达方式。以展示思考过程为目的的画法为例：我们看一段文字，一般会先看标题，再看内容；如果是看一幅地图，则会先看地标，再看地标周边。同理，要画一幅展现思考过程的图，也可以参照看地图的方法，先确定一个中心（主题），再向四周辐射。也就是先把主题画在中央，接下来分出几个枝干（维度），再从枝干上延伸去画更细节的点，也就是要用视觉元素呈现出整盘信息的逻辑（图 3.7）。

图 3.7　理想的生态 / 张家茂

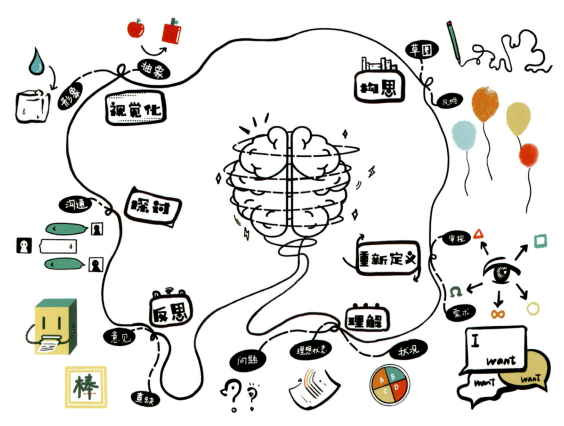

图 3.8　设计思维内容的理解 / 孙君怡

课堂练习：
1. 以图像思维的形式，将个人对设计思维内容的理解（图 3.8）呈现出来。
2. 选定一个物体对象作为主题，进行思维联想构建，并将信息内容图形化，形成一幅较完整的思维导图。

3.2 情景思维

3.2.1 情景思维的概念

情景思维是对未来想象的思维，是对未来可能遇到的机遇和挑战的思考。根据现有资料，理顺关系，加深对事物的理解程度，把要解决的问题代入情景当中，从而制定策略，提升能力，作出最终决策。通过虚拟的体验，综合考虑可能引发的后果和多种可能性，构思问题解决的办法。情景思维不是异想天开、天马行空的胡思乱想，而是根据给定资料，有针对性地设想与构建。情景思维本质上就是虚拟构建的过程(图 3.9)。

图 3.9 青春思考 / 靳一鸣

图 3.10　2021 年世界移动通信大会（MWC）MWC OPPO 参展项目设计 / 张王美妤、石代

3.2.2　情景思维的应用

情景思维的应用通常有 4 个步骤。①愿景规划。对未来发展情况展开设想，提出总体设计规划（图 3.10）。②制定战略方向。根据总体设计规划，制定相对具体的设计风格和方向。③设定场景。根据设计需要，设定场景进行创意和想象。④检验合理性。检验情景设想的合理性，确定设计细节。

图 3.11 构建人物的性格 / 王文宣

课堂讨论：

1. 结合案例谈一谈你对情景思维的理解。

2. 在班级中寻找一名不太熟悉的同学，猜测他 / 她的性格特点、个人偏好、家乡、年龄、星座等信息，再由对方说出正确答案，理解并构建人物的性格（图 3.11）。

3.2.3 情景思维的训练方法

情景思维训练,可以创建假想的"空间使用人",创建不同人物的经历、职业生涯、个人偏好等,发掘他们真正的需求。我们一般会根据经验,对不同特征的人产生粗浅的判断,基于此产生一个粗略的形象。接下来将勾勒的形象与实际的人物进行对比,比如对朋友或客户,发现构想的人物与现实存在的人物的异同,并再次挖掘这个人物的深层喜好。

除了创建人物,也可以在练习中创建环境。假想一个场景,将所创建的人物置于场景之中,沿着所勾画的理想动线,让人物游走于环境之中,以人物的视角审视这个环境。也可以设置一些事件和问题,然后试图解决。

通过情景思维训练,让设计思维处于虚拟状态,设计师头脑中的临场感、画面感逐渐增强。经过长期训练,在实际项目中,思维会快速跳转于虚拟场景之中,也会与虚拟人物达成思想上的共鸣,对设计大有裨益。

3.3 同理心思维

3.3.1 同理心思维的概念

同理心（Empathy）是一个心理学概念，最早由人本主义大师卡尔·兰塞姆·罗杰斯（Carl Ransom Rogers）提出。同理心是在人际交往过程中，能够体会他人的情绪和想法，理解他人的立场和感受，并站在他人的角度思考和处理问题的能力。同理心其实就是我们在日常生活中经常提到的设身处地、将心比心的做法，也就是换位思考。在人际交往中，无论面临什么样的问题，只要设身处地、将心比心，尽量了解并重视别人的想法，就能更容易地找到解决方案。

同理心是进行设计思维实践的基础，是极其重要的。设计不是单纯的自我喜好的表达，而是有特定的服务对象。了解客户是做好设计的核心，设计师的同理心在设计道路上具有重要意义。

【Boey 提高触觉灵活性的烹饪工具】

【盲人书籍设计】

3.3.2 同理心思维的应用

（1）关注细节。

在设计过程中，客户并不一定能做到全面且清晰地提出设计要求，此时设计师要通过关注细节，帮助客户梳理诉求，同时明确客户所服务的用户群体的细节要求（图 3.12）。

（2）与客户沟通。

同理心思维并不是虚构的想象，而是实实在在的感同身受。要想实现与服务对象达到目标一致的境界，这需要设计师与客户进行紧密的沟通。通过与客户的沟通，不仅可以了解客户心中的诉求，还可以启发客户的思路，从而得到一些之前没有思考过的发展方向和品牌理念。

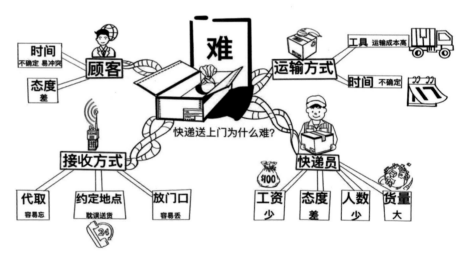

图 3.12 快递行业细节问题思考 / 何伟铭

【无障碍家居用品】

【无障碍设计
Fomu-grab bar：
浴室安全辅助设备】

【无障碍产品系列】

(3)客户沉浸体验。

客户沉浸体验是建立同理心思维的重要方式。所谓沉浸体验,即对客户的企业理念或是居住理念产生完全的沉浸感受,用亲身感受代替文字或语言去了解客户。

【巴黎世界品牌与"辛普森一家"联名秀场】

例如,在进行服装店面设计时,设计师可先去服装生产工厂考察,考察服装的生产制作流程及员工的精神面貌。设计师通过与员工的沟通,来了解和感受企业文化,并带着这些了解和感受去做设计。这样用心的设计,是高级的设计,也是同理心思维的应用方式。图3.13所示为巴黎世家品牌与"辛普森一家"联名打造的新款服饰。

【Gucci品牌与Doraemon联名产品】

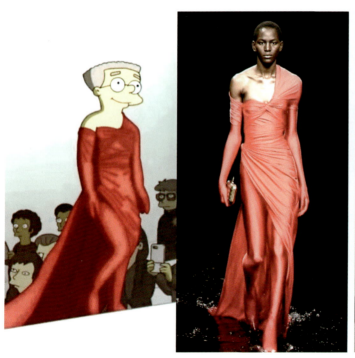
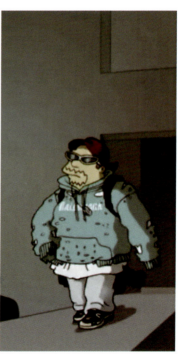

图3.13 巴黎世家品牌与"辛普森一家"联名打造的新款服饰

【欧莱雅概念艺术店面设计】

(4) 关注客户忽略的设计问题。

在实际设计中,有些客户未必能够清楚地表述他们的需求:一是客户未必能表述清楚他们的全部需求,这是一个表达和理解的问题;二是客户未必对他的诉求考虑得足够全面,存在考虑不周的问题;三是客户的思维深度与他的期待相悖,这在商业品牌策划的相关设计上尤为明显。正因如此,一位设计师如果想从客户口中获得他想要的全部诉求,并非易事。

例如,一个企业展厅设计项目,虽然展品已经到位,但展厅的主题、企业想要展示的文化信息却迟迟难以构建。在此设计项目中,设计师所要解决的就不仅仅是陈列、展示的问题,还要协助企业完善企业文化的构建。

课堂讨论:面对一个与你身份背景不同的客户对象,你如何以同理心思维获得有效的信息?

3.4 创新思维

3.4.1 创新思维的概念

"想别人不敢想的,你已经成功了一半;做别人不做的,你就会成功另一半。"这是爱因斯坦为后人留下的箴言。国际公认的"创新"(Innovation)一词由约瑟夫·熊彼特(Joseph Alois Schumpeter)首先在其著作《经济发展理论》一书中提出。到目前为止,对创新比较权威的定义为:创新是在生产过程中产生的一种创造性"毁灭",同时能够创造出新的价值。也就是说,创新是提供前所未有的、有价值的事物的一种活动。

从广义上说,创新不仅指人们从未见过的发明、创造,同时也包括新发现、新方法,以及一定程度的改良。无论是哪一种创新,其共同特点都是为社会的发展、人类的文明,以及对人的生活方式产生巨大的推动作用。

【创新设计:
OVAE 微波炉】

创新思维是指乐于创新、善于重构的思维,是人人都可以参与的思维。世界的发展、个人的成功,都源自乐于创新与勇于创新。

【创新设计:
绿植围栏】

3.4.2 设计创意的类型

在实际的设计项目中,是通过设计思维来创造设计价值的,好的创意从设计思维中产生、发展并逐步成熟。通过对大量的设计作品的比较和分析,发现设计思维是有规律可循的,其应用形式包括模仿型、改良型(图3.14)、独创型3种。

图 3.14 "三星"迎春海报设计 / 张怡婷、林婧妍

1. 模仿型

模仿是人最直观、最熟悉且易于掌握的设计思维，也是人类最早的创新方式。优秀的模仿作品，需要用心观察大自然与人类社会中的美丑善恶，分析提取所需内容，模仿并创造。对自然的模仿看似简单，却是很高级的创造性思维方法。模仿一般分为功能模仿和形式模仿。无论是功能模仿还是形式模仿，都包含着创造性思维"举一反三"的因素（图1.15）。

【形态仿生设计：CELERY】

【形态仿生设计：LM150 杠杆开瓶器】

【植物仿生学设计作品】

图 3.15　以自然景观为原型的设计 / 张家茂

2. 改良型

改良包含继承与批判两种成分，是模仿加继承的设计思想。从历史长河中看，有无数创新设计都是站在前人的肩膀上继承发扬、批判创新而来的。

例如，在智能手机的迭代更新中，就存在继承与批判双重作用的设计思维方式。目前世界上公认的第一台智能手机是IBM的西蒙（图3.16）。它由IBM和贝尔实验室联手打造，诞生于1993年。这台智能手机除了支持触屏操作，还可以外接键盘和记忆卡等设备。同时还把电话、游戏、传真、日历等功能集于一身，是智能手机的雏形。在它的影响下，20世纪90年代末期出现了一大批为了移动设备而打造的系统。正因一代代手机设计师改良型的创意思维模式，手机从最初只能打电话、程序固定、无法添加第三方功能的移动电话，发展为现在具有独立的操作系统、允许客户自行下载第三方系统、操作便捷有趣的智能终端。

【改良型智能手机发展历程】

【咖啡胶囊机改良设计：TMM智能胶囊】

【手按垃圾桶改良设计】

图3.16　IBM的西蒙手机

3. 独创型

独创型设计思维有独特的新颖性。例如，设计师在建造一个建筑或室内空间时，往往需要考虑环境因素，使其尽可能与环境和谐统一。但独创型设计思维是有意识地建造一个与周边环境相区别的空间，使其标新立异。独创型设计思维在临时性展览空间中经常会看到——设计之前先研究周围展厅的用色、材质和风格，使作品从周围环境中脱颖而出，给人眼前一亮的感觉。

3.4.3　创意思维阶段论

英国心理学家格雷厄姆·沃拉斯（Graham Wallas）曾提出关于创造性解决问题的理论，称为问题解决的四阶段模式（four stage model of problem solving），亦称"创造性问题解决模式""创造性思维四阶段论"。其内容如下。

(1) 准备期，在明确问题特征及创造目的基础上，积累解决问题的相关知识与技能。这一阶段是在熟悉设计命题的时候，尽可能多地掌握与设计相关的信息资料。

【独创型：广州大剧院】

(2) 酝酿期，根据解决问题的需要，将思维活动的重点从意识层面转到潜意识层面，等待有价值的想法自然酝酿成熟并产生出来。这一阶段在思考的过程中并不一定要紧盯着信息资料，也可以暂时放下包袱，到更广阔的环境中酝酿，等待灵感乍现。

【独创型：上海凌空SOHO】

(3) 灵感期，经过潜伏性的酝酿期之后，具有创造性的新观念可能无意中受到偶然事件的触发而突然出现，表现为灵感、直觉和顿悟。这一阶段是在前期积累的基础上厚积薄发，将思考过程表现出来（图3.17）。

【独创型：建筑设计案例】

(4) 验证期，通过实践活动，对灵感期提出的新思想、新观念给予评价、检验或修正。

图 3.17　我的未来憧憬 / 孙小迪

3.4.4 创新思维的驱动者——好奇心

好奇心是创新的前提,是一名设计师应该具备的特质。我们听了无数次诸如"存在即合理"这样的话语,环顾四周,所有事物的产生都是有原因的,看似也挺合理,于是就很容易陷入"司空见惯""习以为常",甚至"视而不见"的状态中,也极少会充满好奇地用全新的眼光去审视和思考周围的事物。随着生活节奏的不断加快,我们更是很难细腻地观察身边的事物并产生好奇。

仔细观察我们的生活和工作,会发现问题无处不在,人们还有很多潜在的需求尚未被满足,可以说"无处不设计"。所以,创新不是少数人的专利,也不是大师才有的专长,我们每个人身上都有创造的潜能,只是被暂时遮蔽了而已(图3.18)。

之所以有设计的存在,是因为人们有某种潜在的需求未被满足。例如,汽车的设计是为了满足人们对代步工具的渴望;手机的多功能设计是为了满足人们远程沟通与虚拟娱乐消费的需求;会展设计(图3.19)是为了经济与文化交流;等等。设计的源头是"对潜在需求的洞察",设计的产出是"有形的或无形的解决方案"。设计师的思考过程,简单来说就是从"问题"到"价值产出"(这里所说的价值,不仅指商业价值,还包括社会价值等)的过程。不被思维定式所绑架

【儿童互动乐器 Musicon】　【模块化家具 Animaze】

图 3.18　云之翼 / 高宇辰

的观察是设计思维的第一步。这就好比一名技术娴熟的神枪手，即使掌握了专业的技术，也要明确瞄准对象。

简单来说，设计可以分为两种：一种是"从无到有"的设计；另一种是在原有基础上"改良优化"的设计。设计思维必须是有方法的思维，并且设计往往需要一些独创的思维方法。

图3.19 "三YA"主题会展设计 / 孙君怡、刘安妮

【好奇心与创新的关系】　【"三YA"主题会展设计】

习　题

一、填空题

1. 本章提到的与设计思维有关的4种思维，分别是（　　）、（　　）、（　　）、（　　）。
2. 同理心是在人际交往过程中，能够体会他人的（　　）和（　　）、理解他人的（　　）和（　　），并站在他人的角度（　　）和（　　）问题的能力。
3. 从广义上说，创新不仅指人们从没见过的发明、创造，同时也包括（　　）、（　　），以及一定程度的（　　）。

二、判断题

1. 用情景思维思考问题就是不着边际、不切实际的幻想。　（　　）
2. 设计不是单纯的自我喜好的表达，而是有服务的特定对象。　（　　）
3. 创意思维中的模仿型思维是指抄袭他人作品的思维。　（　　）

三、思考题

1. 拟定某主题，应用情景思维的4个步骤展开设计构想，并分析4个步骤的合理性。
2. 以所学内容分析如何运用同理心思维与客户沟通，甚至启发对方思维。

第 4 章
设计思维与商业思维的关系

本章要点
设计思维与商业思维的一致性
设计思维优于商业思维

学习目标
通过学习设计思维与商业思维的一致性、设计思维如何优于商业思维等内容,加深对设计思维的理解,了解设计思维在商业活动中的作用,明确设计思维对商业思维的影响及两者的相互关系。学习和掌握设计思维与商业思维相结合的方法,并在实践中进行应用。

本章引言
服务于商业的设计思维,与商业思维有一致性。在 2013 年中国交互设计体验周期间,最引人关注的一个话题就是"商业和设计的融合"。面对新的商业环境,企业开始关注如何让设计师具有商业思维,同时如何让商界经营管理者拥有设计思维。

4.1 设计思维与商业思维的一致性

世界上一些具有前瞻意识的大学正悄然掀起了一场"换装"运动——加紧培养拥有商业思维的设计师和拥有设计思维的商界经营管理者。

设计思维与商业思维的一致性,主要体现在设计思维服务于商业与品牌上,其目的与商业思维一致。在全世界范围内,设计与商业项目的合作次数远远超过设计与公益文化项目的合作次数。服务业的体验经济方法论把顾客消费分成3个阶段:第一阶段,来之前,制造期待;第二阶段,来之中,制造惊喜;第三阶段,走之后,值得回忆,乐于谈论。利用空间设计思维,设计一个有能量的、能形成品牌资产的、可描述的、有记忆点的场景,让顾客走之后,还能描述给他的亲朋好友听,这其实就是重复消费。当重复消费达到一定次数的时候,顾客才会关注品牌的内在文化。这既是设计思维,也是商业思维。

设计思维与商业思维紧密相关。设计服务于人,分析问题,解决问题。完成一次设计实践,实质上也是实现一次商业销售的过程(图4.1)。设计思维中的图像思维、情景思维、同理心思维、创新思维,为商业思维提供的是新思路、新方法。国内外的许多商业学科专业,都积极引入设计思维相关内容来完善其学科发展。

【SKP-S 商业融合艺术的成功典范】

【古建新生·喜茶无锡南长街灵感特色店】

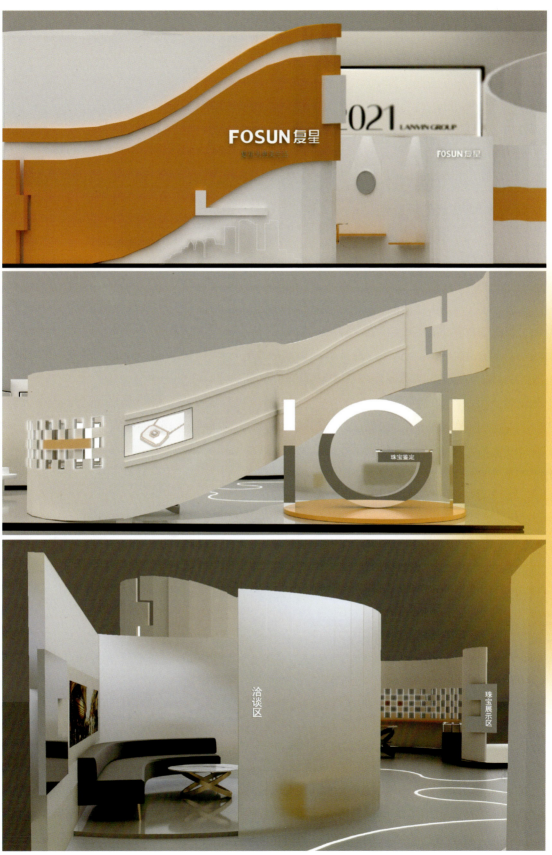

图 4.1 复星时尚会展策划 / 薛梓桢、王佳妮

4.2 设计思维优于商业思维

设计思维与商业思维的结合符合时代的发展，如今的商业模式越来越多样化，传统的餐饮空间可能会被有特色的小餐馆、小茶室所冲击。一个商业空间要想在市场上立足并脱颖而出，必须要有设计的创新思维，这是市场对从业者和设计师提出的新要求。

设计思维与商业思维存在一致性，同时又优于商业思维，具体体现在以下几点。

(1) 设计思维以问题为导向。
设计思维的特点是以问题为导向，将问题视为创新的可能，来寻找创意突破点；而商业思维是把问题当作困难，被动地去解决。

(2) 设计思维解决整体问题。
设计思维从宏观角度考虑整体问题，研究的是从无到有的整体；而商业思维侧重于从微观解决困难，存在局限性。

(3) 设计思维是真正从人的需求出发。
设计思维解决问题是基于人的需求，对于普通大众需求与个性化需求分类考虑，形成产品与服务的设计（图4.2）；而商业思维只是基于人的基本特征（如年龄特征）来划分市场。

【瑞幸敬NASA主题店】

(4) 设计思维积极面对未来的不确定性。
设计思维面对未来的不确定性，会积极探寻解决方案；而商业思维习惯基于历史数据决策未来。

【瑞幸樱花主题店】

图 4.2　热情三亚奇旅 / 邱丽璇、石思迪

习　题

一、填空题

1. 设计思维与商业思维的一致性，主要体现在设计思维服务于商业与品牌上，其（　　　）与商业思维一致。
2. 设计思维解决问题是基于（　　　），对于个性化群体与普通群体有细分的多重考虑。

二、判断题

1. 设计思维与商业思维存在一致性，同时又优于商业思维。（　　）
2. 设计思维与商业思维紧密相关。（　　）

三、思考题

1. 分析设计思维和商业思维融合与共生的关系，并举例说明。
2. 结合本章内容分析设计思维优于商业思维的表现。

第二部分
设计实践篇

第 5 章
服务社会设计实践

本章要点

提升服务社会的意识

实践主题确认

设计思维的实践应用

学习目标

通过对服务社会设计实践案例的分析和阐述，学生应掌握设计思维的几种应用方法，并应用于各类设计实践中，达到能够解决相关设计问题、能够举一反三地进行归类研究的能力。

本章引言

高等教育要为国家建设储备人才。树立服务国家、服务社会的信念，是当代高等教育的重要职能。习近平总书记指出："我国高等教育要立足中华民族伟大复兴战略全局和世界百年未有之大变局，心怀'国之大者'，把握大势，敢于担当，善于作为，为服务国家富强、民族复兴、人民幸福贡献力量。"

5.1 提升服务社会的意识

设计是为大众服务的，青年学生要提升服务社会的意识，同时也让思政教育以一种学生乐于接受的形式践行。在具体的教学实践中，为体现服务社会、服务区域经济的需求（图5.1），可以主动联系社会资源，寻找服务目标，为课程专业训练营造真实的环境。

【Re;Couture 不买衣服买故事的二手店】

【Library of things：借物小站】

图 5.1 社区环境改造计划 / 付柔、应莹莹

图 5.2　社区服务纸玩具设计 / 孙宁蔚、张一

5.2　实践主题确认

社会服务实践项目的具体类别有很多,本节选取服务社区实践主题项目进行讲解。近年来,社区作为城市中最小的细胞,承担着与群众联系最为紧密的工作,习近平总书记多次强调指出,"社区虽小,却连着千家万户,做好社区工作十分重要""社会治理的重心必须落实到城乡社区"。新冠肺炎疫情期间,社区承担的工作日益繁重,也成为城市中凝聚人民群众的重要力量。课程选定"服务社区"为实践创作专题,将社会服务具体化、形象化、明确化。

课程负责教师带领学生将课程任务与本地区真实项目对接,确定服务社区的设计实践。课程实践的主题是为社区策划节日庆典与文化主题展览活动(图 5.2)。在这一教学实践中,学生真切感受到艺术创作构想实现的可能性与方法,并建立艺术服务国家、服务社会的坚定信念,对其未来发展意义深远。对于社区来说,可以丰富社区居民生活、提升文化品质;增强社区的凝聚力、向心力;营造文明和谐、喜庆祥和的节日氛围;充分展现新时代居民的新生活、新风尚、新面貌;大力发展和繁荣社区文化,在社区中形成健康向上、文明和谐的文化氛围。

5.3 设计思维的实践应用

通过前面内容的学习,我们已经清楚设计思维对于设计的重要意义,明确设计的策划建立于设计思维的基础之上。设计的策划是具体的设计执行策略。下面基于设计思维,结合设计思维中的图像思维、情景思维、同理心思维、创新思维进行设计实践讲解。

5.3.1 设计实践中的图像思维应用

图像思维可以对调研所掌握的信息资料进行梳理与图形化呈现。这些信息资料有的来自客户,比如在进行博物馆设计时,客户所提供的设计大纲,设计师要严格按照设计大纲的细则进行设计;有的信息资料需要设计师通过独立的调研和考察来获取,因为来自客户的信息资料并不完整,或者是客户没有提供设计大纲。

对于社区服务设计项目来说,所有的信息资料都需要学生通过调研和考察来获取,对学生来说这是一次难得的实践机会。调研之前,需要大致罗列一些调研和考察的内容。内容的罗列应注意两点:一是考虑问题要周全细致,以使调研和考察获得的资料更全面;二是调研和考察角度要新颖,每个项目都有它追求唯一性的诉求,调研和考察的角度越有新意,最后完成的方案也会越有创意(图5.3~图5.5)。

【图像思维应用:Spoon Radio】

【图像思维应用:小芒】

图5.3 "快乐循环"社区儿童节主题策划 / 于泽思、李欣芮、吕佳璇

 儿童节对象：儿童 — 年龄小 — 卡通形象

 跳蚤市场 — 物物交换 — 印第安人用玻璃珠进行贸易

儿童节本质：快乐轻松 — 粉色，蓝色

图 5.3 "快乐循环"社区儿童节主题策划（续）/ 于泽思、李欣芮、吕佳璇

温馨提示：社区服务设计项目调研和考察注意事项。
1. 不能影响居民正常生活。
2. 根据天气情况随时调整活动时间和地点。
3. 各负责人相互协调、相互支持，维持好现场秩序和安全。
4. 负责人每天要在备忘录中写心得体会并总结经验，以备后期参考。

图5.4 义卖活动策划／章一妮、杨蕙源

义卖活动说明：在活动开始的前一周，将活动介绍转发到业主群，或在社区宣传栏张贴海报，邀请社区儿童参与以元旦为主题的环保袋设计。活动后，每位参与此活动的儿童获赠一套徽章明信片。

图 5.5　2022 寻春 IP 形象与周边产品设计 / 许佳宁

展示活动空间设计：在项目开展的最初阶段，需根据给定的信息完成一系列策划工作。对设计对象进行全面的调研和分析，通过了解设计对象的特点寻找设计的创意突破点。所做的策划包括：根据项目地理地貌环境、周边人群状况等完成自然与人文环境策划；根据对用户喜爱偏好的调研完成空间形式、功能的策划；通过对设计主题的研究，完成色彩、材质、灯光等细节策划。

了解社区居民的相关诉求，对该社区进行走访调研，了解社区所处的自然环境、人文环境，调研社区居民的人员结构，熟悉他们的年龄、职业、文化程度、生活习惯、家庭状况等情况，梳理项目的背景、预期目标，完善设计策略。

项目调研之后，运用图像思维构建脉络清晰、表达明确的网络图，将文字信息转化为感性的图片、图表资料，最大限度地增加创意点。

服务社区节日庆典与文化展览活动如图5.6～图5.10所示。

图5.6　元旦活动策划／付柔、应莹莹

第 5 章 服务社会设计实践 / 067

图 5.6 元旦活动策划（续）/ 章一妮、杨蕙源

图5.7 "创·艺"六一儿童节活动策划 / 皓天、刘若晨

"创·艺"六一儿童节活动总览：
由于当前饲养宠物的家庭较多，因此本次活动以宠物为主题，通过对宠物的关爱，来培养孩子的爱心和责任感，孩子也更容易通过宠物这个主题参与到活动中来。本次活动的目的是培养孩子的动手能力和独立思考能力。活动结束后，会赠送一枚胸针给每位参与活动的孩子，作为六一儿童节礼物，进而让孩子获得成就感。

图 5.8 "年兽来临"活动情景设置 / 孙宁蔚、张一

活动虚拟背景：
社区居民乘时光机来到了"年兽来临"的时代，为拯救社区，抵抗年兽是唯一机会。大家需要一起运用智力、体力解开灯谜，找到打败年兽的线索。通过线索获得奖励。要求大家齐心协力在年夜饭前解开所有灯谜，共同打败年兽，守卫社区。

图 5.9 元旦活动设计策划 / 梁如冰、赵雨杨、白露

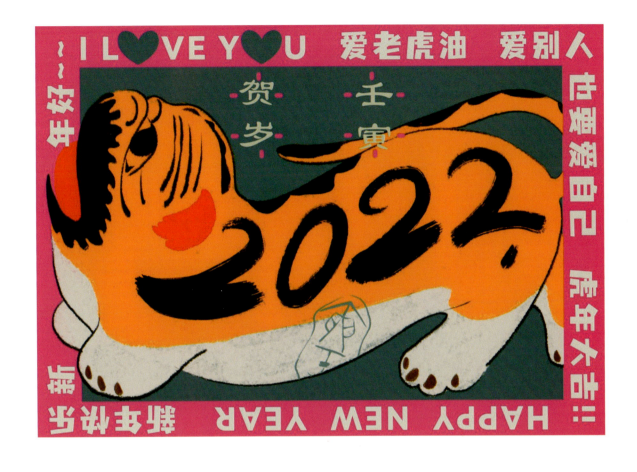

图 5.10　虎年海报设计 / 付柔、应莹莹

本海报以水墨画绘制的传统布艺老虎形象作为主体。将虎纹替换成 "2022" 字样，老虎呈现从方框外跑入的动势，寓意着虎年（2022 年）正朝我们奔来。海报大胆舍弃传统的红黄配色，采用复古新潮的配色，四周辅以环绕字体，将现代海报的形式与传统形象相结合，使海报在具备当代艺术强烈视觉冲击力的同时，又保留了传统艺术的美感。

5.3.2 设计实践中的情景思维应用

无论是具备详细展陈大纲的博物馆设计，还是只有简略说明资料的商业展览设计，客户前期提供的资料都只是实际设计参考资料中的一小部分。如果只考虑客户提供的资料，很难设计出一个具有人文精神的、"有温度"的展览空间。

在实际设计中，设计师要善于运用情景思维，使自己置身于虚拟的空间中，对展示空间中的人可能存在的行为进行想象。通过情景思维，可得到不同的情绪感受，进而指导设计（图5.11）。

图5.11 社区环境设计／付柔、应莹莹

第 5 章 服务社会设计实践 / 073

【沉浸式设计】　　【沉浸式体验：　　【情景设计：　　【情景设计：模拟
　　　　　　　　　梵高艺术展】　　　沐光森林】　　　"火星乌托邦"】

图 5.11　社区环境设计（续）/ 付柔、应莹莹

图5.12 社区服务六一儿童节活动策划设计 / 蒋抒羽、李嫣然

5.3.3 设计实践中的同理心思维应用

情景思维是对人的行为进行思考,通过情景思维会解决一部分设计问题。除此之外,设计师还要善于运用同理心思维。同理心思维的应用关键在于,要从不同的人群,尤其是从特殊人群的角度考虑问题。例如,同样是观察周围的环境,成人与孩子观察的角度是有很大差别的。如果你不确定可以蹲下身,平时你看到的周围人的脸庞,瞬间变成膝盖。所以,要想用同理心思维,就要让自己"蹲下来当孩子""闭上眼做盲人""拄着拐变老人"等。

公共空间面对的受众群体是复杂的,设计师需要以不同人群的视角思考设计细节(图5.12)。

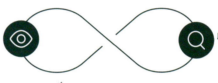

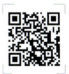

【无障碍设计:布罗德维尤100号大厅】

【无障碍设计:斯波尔丁康复医院】

图 5.12 社区服务六一活动策划设计(续)/ 蒋抒羽、李嫣然

5.3.4 设计实践中的创新思维应用

以英国心理学家格雷厄姆·沃拉斯提出的问题解决的四阶段模式（见3.4.3节）的4个时期来开展设计实践项目，可以将设计分为准备期、酝酿期、灵感期、验证期。

（1）准备期，先对社区情况进行调研，梳理这个社区的特殊性和基本文化特色，同时调研设计主题文化（可以是春节、端午节、六一儿童节等），将收集的信息进行分类整理，寻找设计素材和设计创意（图5.13～图5.16）。

图5.13 社区服务新春庆典盲盒设计 / 林婧妍、张怡婷

第 5 章　服务社会设计实践　/　077

【创意包装设计：Unshackled Wines】

【无障碍设计：Leighton 海滨服务设施】

【无障碍设计：重庆龙湖颐年公寓康复花园】

图 5.13　社区服务新春庆典盲盒设计（续）/ 林婧妍、张怡婷

图 5.14 "端午寻粽"活动策划 / 王远、李润昊、刘洋

背景介绍:
端午节是中国民间传统拜神祭祖、迎祥纳福、辟邪禳灾的节日,亦有将端午节作为纪念屈原或纪念伍子胥、曹娥、介子推等的节日,其起源涵盖了古老星象文化、人文哲学等方面的内容,蕴含着深邃丰厚的文化内涵,是中国民间十分盛行的民俗节日。过端午节,是中华民族自古以来的传统习俗。
在共度端午节的同时,推动社区文化建设,举办社区端午节活动——"端午寻粽"。

【创意海报设计:麦当劳海报】

【创意海报设计:李子柒品牌节气海报】

第 5 章 服务社会设计实践 / 079

伍子胥
wu zi xu

端午节的第二个传说,是五月五日纪念春秋时期的伍子胥。伍子胥自刎而死后,夫差闻言大怒,令人将伍子胥之尸体装在皮革里于五月五日投入大江,因此相传端午节亦为纪念伍子胥之日。

屈原
qu yuan

相传,公元前二七八年,秦军攻破楚国京都,屈原眼看着自己的国家被侵略,始终不忍舍弃自己的国家,于五月五日,在写下了绝笔作《怀沙》之后,抱石投汨罗江自尽。屈原投江后,当地百姓为了寄托哀思,荡舟江河之上,此后逐渐发展成为龙舟竞赛。百姓们又怕江河里的鱼吃掉屈原的尸体,就纷纷拿来米团投入江中,以免鱼虾糟蹋屈原的尸体,后来就有了吃粽子的习俗。

图 5.15 "粽览盛夏"活动策划 / 陈荟竹、栾盈慧

海报的主要内容是龙舟这一元素,上面的曲线表示河流,海报以粽子的绿色为主色调,龙舟和右上角的条纹是提取了粽叶叶脉的元素,左边写了活动的时间和地点。

图 5.16　社区服务年历设计 / 韩秉佑、隋昊洋、王子铭

(2)酝酿期，对前期的素材进行整理，寻找创意切入点。比如，同时在做春节活动的设计小组，如何切入一个独特创意点表达与众不同的思想，就显得极为重要。所以酝酿期阶段是在思路整理的基础上寻求突破。

(3)灵感期，创意灵感被激发出来后，迅速以图形语言记录下来，并重塑再生。

(4)验证期，是设计完成的最后阶段，用于检验设计落地和实现(图5.17)。

图 5.17　布偶设计模型制作 / 付柔、应莹莹

习　题

一、填空题

1. 社会服务实践项目，将服务国家（　　）、（　　）、（　　）。

2. 设计师要善于运用情景思维，使自己置身于虚拟的空间中，对展示空间中的人可能存在的行为进行想象，通过（　　），得到不同的情绪感受，从而指导设计。

3. 英国心理学家格雷厄姆·沃拉斯提出的问题解决的四阶段模式包括设计的（　　）、（　　）、（　　）、（　　）4个时期。

二、判断题

1. 在公共环境的设计中，考虑大多数人的要求即可，小部分有障碍人士的需求不需要考虑。（　　）

2. 设计创意不是一蹴而就的，需要经过准备、酝酿、灵感爆发、验证的过程。（　　）

三、思考题

1. 根据社会实践项目的特殊性，分析调研与前期策划的要点。

2. 分析如下情况：在设计要求不明确或资料不足的情况下，设计师如何高质量完成设计？

第 6 章
商业设计实践

本章要点
品牌的解读
创意切入点
设计多语言呈现
事件营造

学习目标
掌握设计思维在商业设计中的应用方法，学会围绕商业品牌文化、第三方用户的特征与偏好开展设计。学会创意点的提取方法，掌握运用多种语言设计的技能，以及适应时代发展需要的前沿设计方法。

本章引言
商业设计一直是设计教学的一大难点。天马行空的想象和冷静落地的实践互为消长，既统一又充斥着矛盾。同时，学生的阅历也限制了他们对于商业市场的了解。以设计思维完成商业设计实践，是一种较为简单且有效的方式。

6.1 品牌的解读

在开展与商业品牌有关的设计时，重点是先要对品牌进行解读。在解读品牌时，设计师可从以下几个方面入手：了解该品牌、整合有效资讯、把握客户脉搏、热爱该品牌等。其中，设计师热爱该品牌是比较重要的，作为设计师首先应接受品牌文化、信任与热爱品牌，才能创作出感染他人的作品。

设计师要把丰富对品牌的感受当作一件有乐趣的事情来做，当设计师与品牌方产生情感、共鸣后，品牌方会觉得设计师懂他们所想，才能更好地进入下一步视觉化呈现阶段（图6.1~图6.3）。

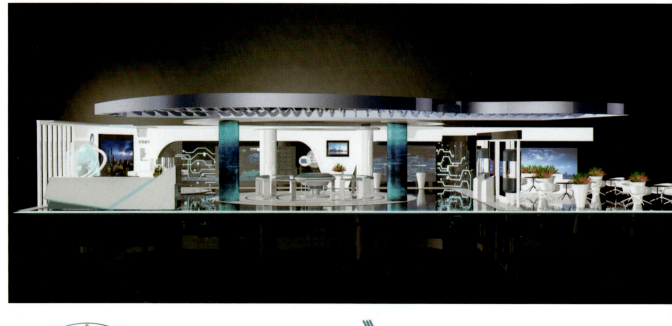

【中国国际进口博览会】

图6.1 上海会展"海宴"主题设计 / 何欣睿、孙小迪

第 6 章 商业设计实践

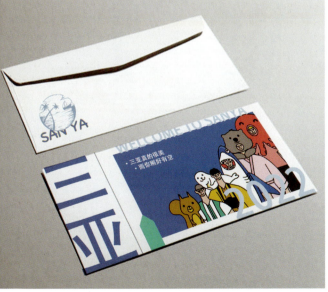

图 6.2 三亚文化展览 / 李芯、毛文君

086 / 设计思维与方法

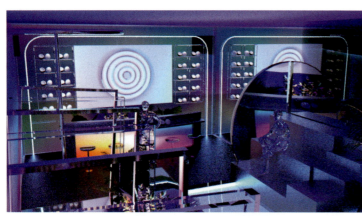

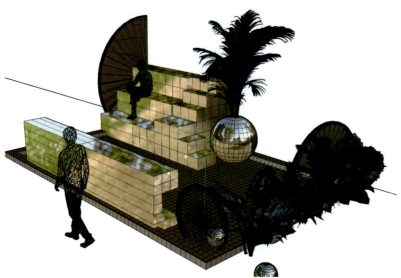

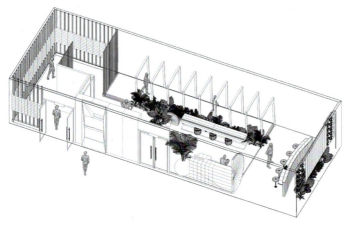

图 6.3 三亚"登机口"会展 / 穆宝钏、潘思宇

第 6 章　商业设计实践 / 087

【三亚"登机口"会展漫游】

【第 26 届 MIF-上海馆】

下面以两次会展活动（MIF 上海馆主题方案展台招标项目和三亚旅游局推广展台招标项目）来具体介绍商业设计。

两次会展设计的起点都是对两座城市进行调研，并整合相关资讯信息。通过调研发现，两座城市在地理位置、人文环境、历史文化方面存在差异，且当下两座城市的形象定位、未来发展规划也不同。

（1）MIF 上海馆主题方案展台招标项目设计定位要求，此设计为展示上海最新城市形象风貌的窗口，使该展台成为上海企业和澳门地区企业加强经贸合作的双向互动交流平台，可以通过此次展览实现优势互补、互利共赢，发挥好各自优势，精准对接"一带一路"倡议及"长三角一体化发展""粤港澳大湾区"建设等国家战略，共同拓展国际、国内市场，不断扩展开放合作的深度和广度，体现"海纳百川、追求卓越、开明睿智、大气谦和"的城市精神（图 6.4）。

图 6.4　MIF 上海馆主题方案展台招标项目设计 / 李世隆、张家茂

图 6.4 MIF 上海馆主题方案展台招标项目设计（续）/ 李世隆、张家茂

（2）三亚旅游局推广展台招标项目设计定位：要求在项目设计中融入三亚新兴旅游资源、旅游业态内容，通过免税购物、旅游综合体、海上运动、自然风光等维度打造三亚旅游城市内涵。展台整体形象时尚、动感，能凸显三亚旅游城市的形象（图6.5～图6.7）。

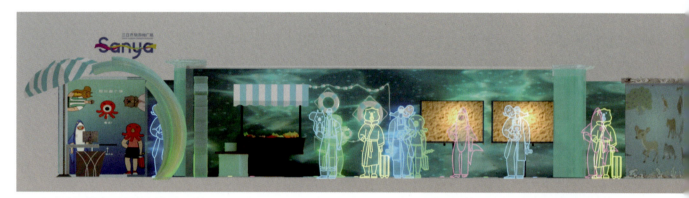

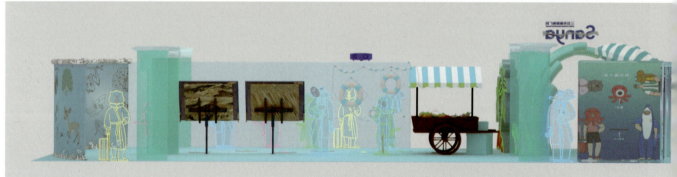

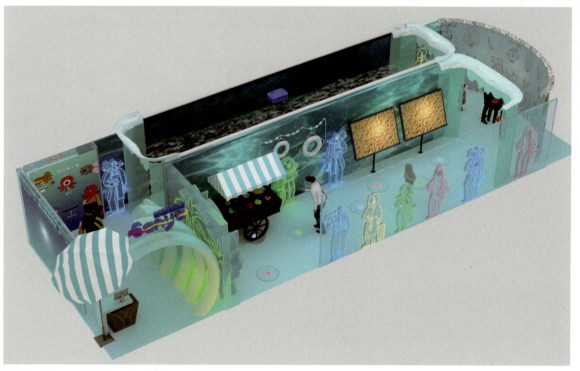

【"你好三亚"主题展设计：人机互动墙】

【"你好三亚"主题展设计：人在场景中漫游动画】

图6.5 "你好三亚"主题展设计 / 王思琪、于泽浩

第 6 章 商业设计实践 / 091

【三亚展馆视频】

【HI 三亚主题展设计展板互动】

【HI 三亚主题展设计投影交互动画1】

【HI 三亚主题展设计投影交互动画2】

通过以上两个项目的设计定位，可以看出城市定位的不同，设计的切入点也不同。

对于三亚旅游局推广展台招标项目而言，既要彰显旅游城市的特色，又要分析它与其他沿海城市的差异，思考如何精准体现城市特色。同时，通过项目设计定位可以看出它对年轻一代游客群体的要求，这一方面又该如何体现？

对比之下，MIF 上海馆主题方案展台招标项目定位多是从宏观上把握，从国家层面的发展需求考虑，它的设计方向又该如何表现？这些都是设计之前要考虑的。

图 6.6　三亚旅游局推广展台招标项目设计 / 张一萌、徐馨茹

强调目的地的特点和差异，也是为了提升游客的旅游品质，促使游客产生旅游动机，使其由潜在游客变为现实游客。因此有必要深入了解旅游者对目的地市场的需求状况及个性偏好。旅游目的地主体形象及其宣传展示，有必要对目标市场的潜在旅游者"投其所好"。

图 6.7　HI 三亚主题展设计 / 齐诗雨、王泽斓

6.2 创意切入点

创意切入点即设计立意的角度,是设计阶段的重要一步。创意切入点相当于"设计军队"的司令,司令走错了方向,全军会面临危机,即立意角度的偏颇,将直接影响全盘的设计内容。

复星集团 2021 中国国际消费品博览会项目是一个非常有代表性的设计项目:本次 2021 中国国际消费品博览会参展品牌众多;复星集团自己旗下的品牌也较多,致使其项目设计涉及的领域很广。在一个限定空间内表现众多内容,对于设计师来说是一个不小的挑战。在这种背景下,创意切入点的选择和确定就尤为重要,既要表现复星集团的整体形象,又不能掩盖品牌的独特性。这就要求设计师必须认真研读企业的设计定位,既要把握好企业所要求的"高端时尚"风格,又要注重集团旗下各品牌的特色(图 6.8~图 6.10)。

【复星集团宣传片】

图 6.8 复星集团 2021 中国国际消费品博览会项目设计 / 梁婧璇、程煜婷

第 6 章 商业设计实践 / 093

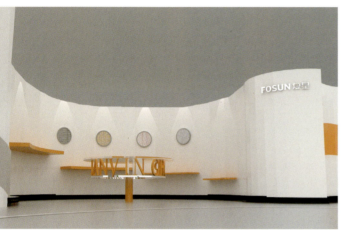
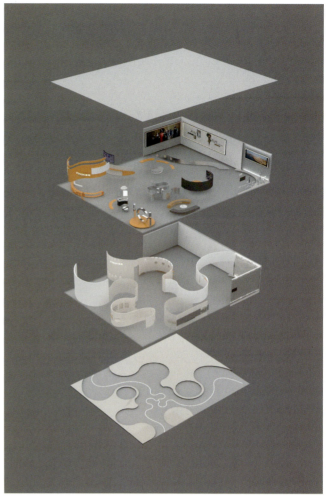

图 6.9 复星时尚会展 / 薛梓桢、王佳妮

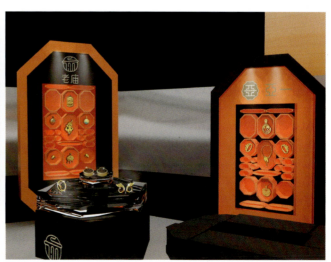

图 6.10 复星"蜂巢"主题设计 / 秦毓咛、任思雯

在实际的设计项目中,为了避免与其他设计方案雷同,并从众多设计方案中脱颖而出,创意切入点的确定显得尤为重要。设计师要通过精确提炼关键词、激活新概念来确定创意切入点。比如MWC 2021 OPPO参展项目设计(图6.11),让人最初联想到的内容可能是企业的产品——手机,这种思考角度偏常规,无法切中"要害"。如果仔细审视项目说明并对企业有一定了解,会注意到企业一直倡导"科技为人,以善天下"的理念,也一直高度重视"人"的价值,以"善"为责任。他们秉承"科技以人为本,科技有温度"的理念,通过合作共赢,让世界多一些善意和信任,少一分割裂与对抗。围绕这些文化理念寻找创意切入点,作为立意的思想源泉,很容易获得品牌方的认可,直击品牌方内心。

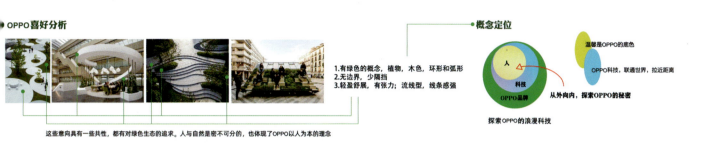

图 6.11 MWC 2021 OPPO 参展项目设计 / 张王美妤、石代

创意切入点的确定除了要对应品牌方的文化特色，还要考虑设计第三方的要求（服务的客户群体）。商业设计的特点是：设计既服务于出资方，又服务于出资方所服务的客户群体。因此，创意的切入点也要顾及第三方群体，做到"情理之中"，为品牌方寻找较完善的立意点，同时又要做到"意料之外"，提出有观点的思考，给项目增加惊艳之笔（图6.12）。

【OPPO-MWC会展设计方案】

【OPPO-MWC会展设计：场馆漫游高清视频】

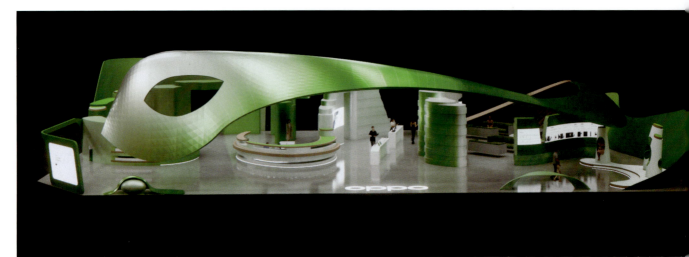

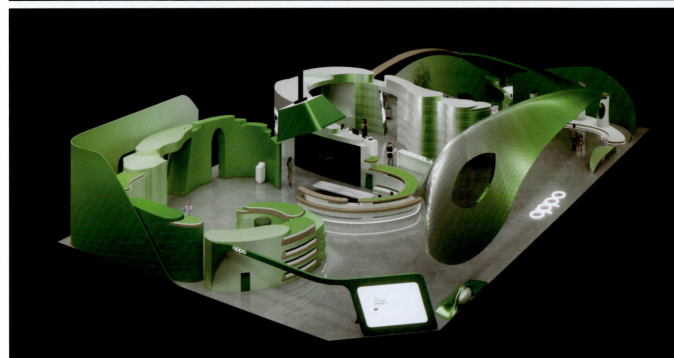

图 6.12　OPPO-MWC 会展设计 / 张淼、梁翰深

第 6 章 商业设计实践 / 097

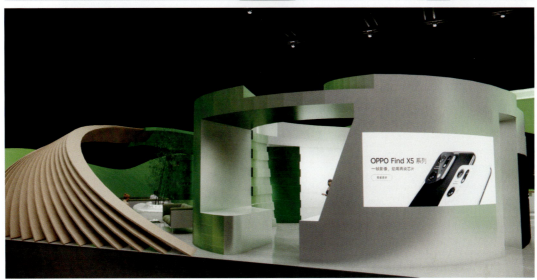

图 6.12　OPPO-MWC 会展设计（续）/ 张淼、梁翰深

6.3 设计多语言呈现

当代跨媒体时代的设计已经很难做到单一设计,往往都是多种设计形式共生的,设计单语言输出的时代已经过去。在多媒体发展的大背景下,设计的语言开始叠加出现,平面VI、画册、官网推图、空间多媒体互动展项、灯光设计等,共同推动设计的完美呈现(图6.13～图6.15)。

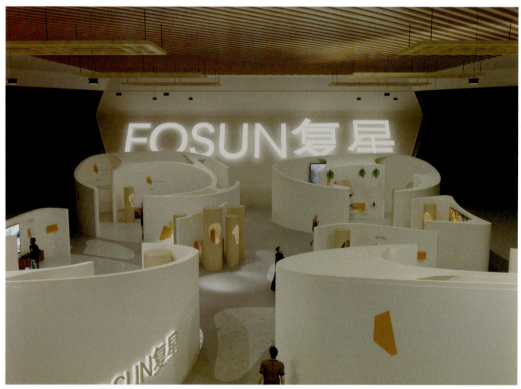

【复星大快乐会展设计宣传视频1】

图6.13 复星大快乐会展设计1/ 靳一鸣、柴云恒

第 6 章　商业设计实践　／　099

图 6.14　复星大快乐会展设计 2/ 靳一鸣、柴云恒

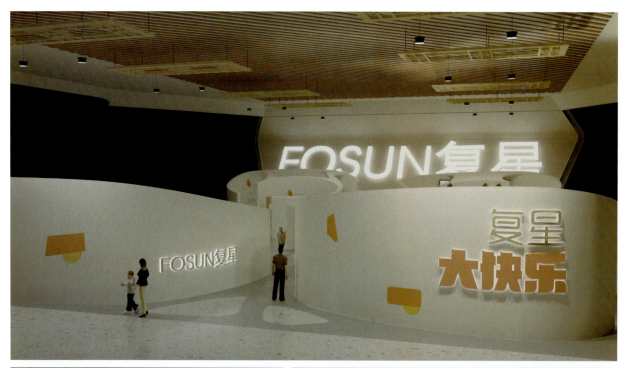

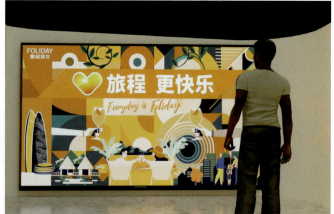
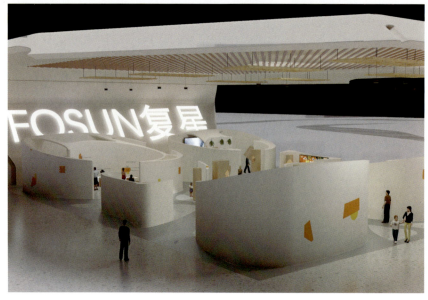

图 6.15 复星大快乐会展设计 3/ 靳一鸣、柴云恒

【复星大快乐会展设计宣传视频 2】

如果留意一下 2022 年春节时期的年货市场会发现，涌现出一批推崇设计特色的品牌，"稻香村"就是其中之一。在产品包装上，不仅重视图形图案的年轻化设计、高饱和度的色彩搭配，而且在包装材质上也有了一定突破——强化了"分量感"。"稻香村"有一款"臻礼"产品（图 6.16）礼盒，由原本只具备单一承载功能的包装盒，拆分重组后，采用多层抽屉造型，并进行了加密加厚处理，再配上"古风"拉手后，整体形象化身为一个文化气息浓郁的收纳礼盒。此时商品的价值不仅仅存在于美味的食品上，还有通过设计赋予的喜庆浪漫的精神内涵。同时，它不仅从平面设计语言入手进行设计，该款礼盒还特意配套一组动态广告视频以博取受众眼球（视频场景设置在企业的办公室，一位设计师在计算机前对产品包装的设计构思苦思冥想，一位领导走过来，对设计方案进行点评，并提出要求；镜头一转，设计师继续修改方案；经过多次镜头的切换，在反复修改后，最终设计方案出炉）。

对于商业设计来说，设计的核心是围绕品牌文化来推进，并进行产品的营销。在跨媒体时代，单一的设计形式已无法达到高效传播企业文化与产品信息的要求。因此，设计开始呈现多语言发展的趋势：从单纯的品牌形象策划、品牌产品包装、品牌展览活动等传播形式，发展到线上线下相结合的营销传播形式。从单一设计向多元设计的发展趋势，给设计带来更多创新变化的可能。

【稻香村"臻礼"产品包装】

【稻香村商业品牌包装案例】

图 6.16　稻香村"臻礼"产品包装

6.4 事件营造

当下,设计的特征除了由单一向多元发展,也在由静态向动态发展。在生活节奏如此快速的今天,设计很难以静止的形态来吸引客户,平面语言再丰富,也不及动态媒体的交互更让人印象深刻。在空间设计中,设计师要综合思考设计要如何吸引客流?如何吸引顾客驻足观赏?具体运用哪些互动体验方式?设计中可以融入以体感方式增进媒体与行为的互动,也可以在社交媒体上进行二次传播。设计的大趋势是营造事件(图6.17、图6.18)。

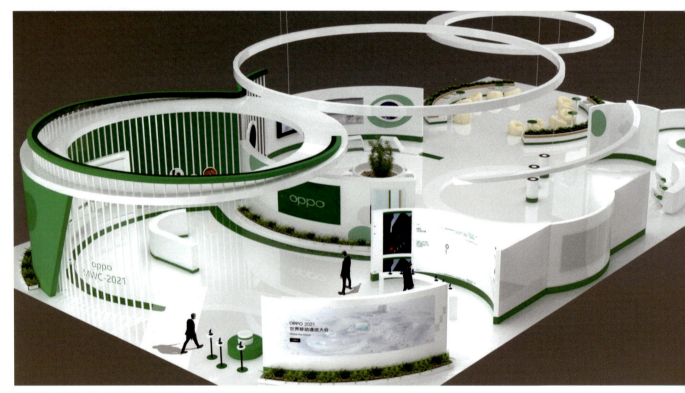

图 6.17 OPPO-MWC 会展设计 / 丁钰霖、崔诗琪

【OPPO-MWC
会展设计】

【交互装置:
呼吸之光】

【交互展厅案例:
韩国釜山 sealife
海洋馆】

第 6 章 商业设计实践 / 103

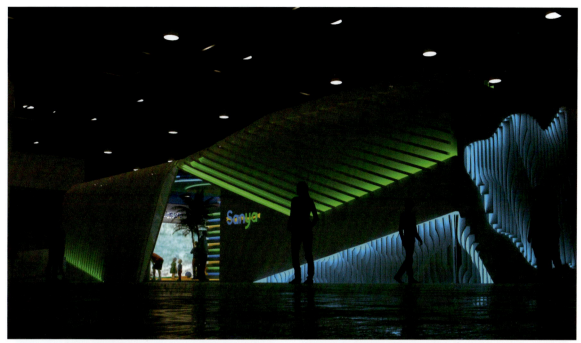

【交互产品：
GASTALT
sound】

【交互展厅案例：
AIoT Future
LAB】

图 6.18 "三亚奇遇记"会展设计 / 何伟铭、高宇辰

从时间和内容来说，营造事件贯穿整个设计项目。从设计项目早期运营开始，包括媒体发布、营销宣传，线上线下的设计叠加，线上平面类设计营销海报、公众号长图，曝光点设计；线下事件环境空间的营造方案、新型环保材料的使用等（图6.19）。

营造事件要注重精神内涵，要学会讲故事。在前期调研、项目理解基础上，系统策划、链接故事线索，同时在场景中善于运用五感体验设计所营造的触觉刺激、空间味道等，配合小游戏的开发、增强现实的应用，完成既符合品牌文化又具有趣味性的故事（图6.20）。

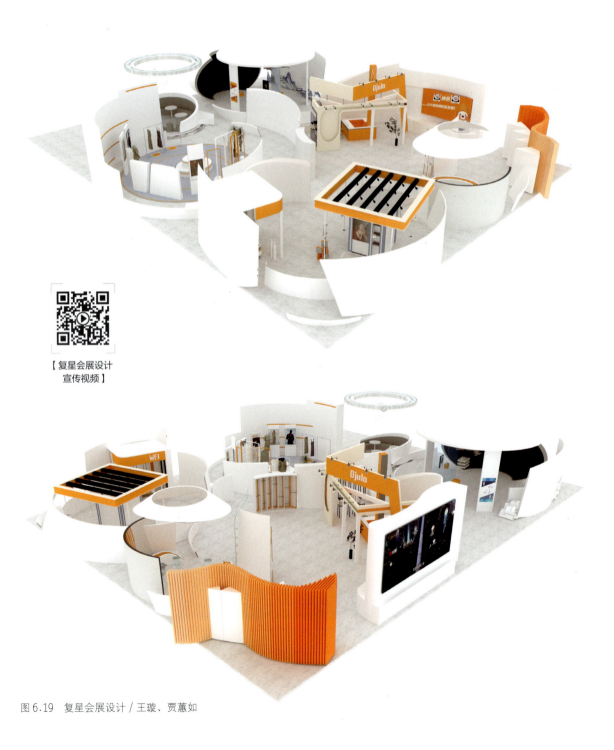

【复星会展设计宣传视频】

图 6.19　复星会展设计 / 王璇、贾蕙如

第 6 章 商业设计实践 / 105

图 6.19 复星会展设计（续）/ 王璇、贾蕙如

图 6.20　MWC 2021 OPPO 参展项目设计 / 张王美妤、石代

【MWC 2021 OPPO 参展项目设计】

习 题

一、填空题

1. 与商业品牌有关的设计，第一个要点就是对（　　）的解读，这一点是开展设计的关键。
2. 作为设计师首先应（　　）品牌文化、（　　）与（　　）品牌，才能创作出感染他人的作品。

二、判断题

1. 做设计只参考客户提供的资料即可，不需要对设计内容背景做进一步的调研。（　　）
2. 做环境空间设计，除了要考虑出资方的要求，更重要的是要考虑使用者的需求。（　　）

三、思考题

1. 根据本章的3个商业设计主题进行设计练习，并对教材中列举的方案进行评价。
2. 分析关于设计创意切入点的确定问题，如何精确提炼关键词、激活新概念。

第 7 章
设计思辨实践

本章要点
研究自我
思维的"聚散"与"散聚"
五感巧思
思辨与再创作

学习目标
掌握设计思维构建的方法，包括研究自我（探究人与社会关系）、思维的"聚散"与"散聚"（思维发散与集中）、五感巧思（视觉、听觉、触觉、嗅觉、味觉的记忆通过图形语言呈现）、思辨与再创作（关注国家发展、社会动态，发现设计新视角），从而提升设计思维能力。

本章引言
从初学乍到至神来之笔，这个过程需要很多知识的积淀——对设计美学的理解；对设计对象的研究；对外界的观察与心灵的感受。"罗马不是一日建成的"，设计也非一夕之功。

7.1 研究自我

人的一生都在与自我相处、熟悉、磨合，而且人要先自处，与他人相处，才能与社会相处，这是一个人生哲理，也是设计师思维训练的路径。学习用情景思维的方法为自己的性格、情绪构建完整的信息体系，涉及性格常态因素、阅历变量因素、事情变故的偶然因素。分析和了解自己，学习在情景中假设不同的变化，并用图形记录下来。通过这样的方式，可以与最熟悉的自己重新建立链接，搭建沟通的桥梁，也为日后与客户沟通打好基础（图 7.1～图 7.4）。

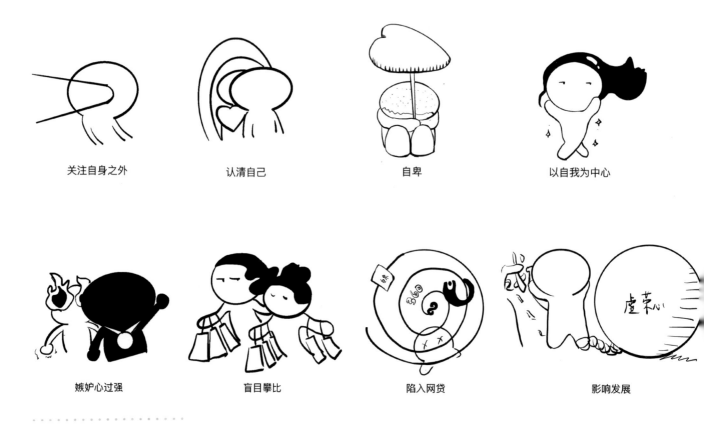

图 7.1　大学生的自我认知 / 石代

图 7.2　校园清晨 / 穆宝钏

图 7.3 脑中的自我 / 梁婧璇

图 7.4 我的青春 / 秦毓咛

7.2 思维的"聚散"与"散聚"

我们进行思维训练，首要目的是迸发奇妙的"点子"。设计师的思维往往是发散的，它不同于线性思维的完整、封闭，发散思维要求我们善于联想，能够做到"一生二，二生三，三生万物"，所以人们把设计思考过程称为"头脑风暴"或者"思维爆炸"。从"一"到"万物"的过程，就是思维从"聚"到"散"的过程，它完成了主题的发散联想，收获了多层级关系与多角度创意点。发散思维"散"得越复杂，收获的创意点就越多，后续设计会更加得心应手。在这一过程中，要学会发现事物之间外在与内在的联系，以及有意义的链接（图 7.5～图 7.8）。

图 7.5　我的奇妙感知／张王美妤

图 7.6 我的幸福感 / 王思琪

116 / 设计思维与方法

图 7.7 校园健康探析 / 张淼

图 7.8　从母校出发 / 丁钰霖

思维从"聚"到"散"的过程让设计师得到很多联想信息,为下一步设计做好"丰厚"铺垫。然而,随着联想信息的增多,问题也会随之产生——大量偏离主题的无效信息。例如,铅笔主题会联想到书本、橡皮、削笔刀。这些联想虽是直接联想,与主题有关,但作为设计创意点,以书本、橡皮、削笔刀的形象表现铅笔主题显然不合逻辑。所以,当发散联想的结果数量过多,就会产生大量无效信息,并不能直接用于设计。

从"散"到"聚"是设计灵感迸发的关键，这个过程是从分散到集中的过程，将之前收集的所有信息进行甄别、判断、提取、凝练，将有效信息重组再生，从而确定设计的基本图形（图 7.9、图 7.10）。

从一点发散，再将多点集中，是设计思维训练的好方法。

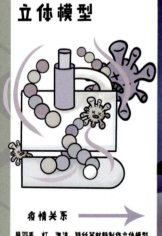

图 7.9　地摊经济思考 / 齐诗雨

第 7 章 设计思辨实践 / 119

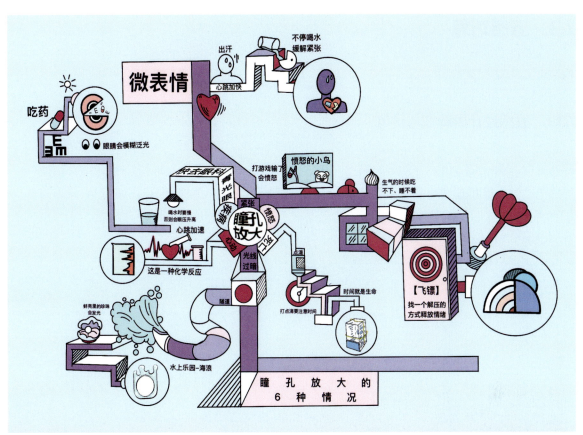

图 7.10 瞳孔放大的微表情研究 / 徐馨茹

7.3 五感巧思

7.3.1 五感设计的特征与优势

五感是指人的视觉、听觉、触觉、嗅觉、味觉。提到设计，一般狭义地指向视觉设计。这样理解也是有原因的，因为人的视觉系统确实是接收外界事物的主导系统。一个视力正常的人很难像盲人一样敏锐感知其他感官带来的刺激。所以视觉为先，是一般设计的特点。然而，随着技术的发展、沉浸式体验的需求，只有视觉的设计已达不到人们的审美要求，设计师要主动从视觉设计向多感官设计发展。五感设计的优势不仅是作为设计被人感知的表现形式，也是设计思维的启迪方式（图 7.11）。

图 7.11 视线能及的变化 / 程煜婷

图 7.11 视线能及的变化（续）/ 程煜婷

7.3.2 "五感"记忆经验

人的视觉、听觉、触觉、嗅觉、味觉，对应人的眼睛、耳朵、皮肤、鼻子、舌5种感觉器官。这些器官不断接收外界刺激，并输入大脑形成记忆经验，好的设计将这些记忆经验重组再生，获得设计的灵感。日本设计师原研哉先生在他的著作《设计中的设计》中曾提到他做设计时"五感的领域"——"人不仅仅是一个感官主义的接收器官的组合，也是一个敏感的记忆再生装置，能够根据记忆在脑海中再现出各种形象。在人脑中出现的形象，是同时由几种感觉刺激和人的再生记忆交织而成的一幅宏大的图景。这正是设计师所在的领域。"感知—接收—记忆—再现，这样的过程，启发人类思维，尤其为设计师提供了设计创意的原动力。

课堂练习：以"五感"记忆经验进行创意图形表现，主题为"焦虑""安静""满足""失望"（图7.12～图7.21）等抽象概念。注意"五感"记忆信息的可读性与创意性。

图 7.12　焦虑 / 刘洋

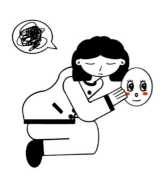

图 7.13 焦虑 / 于泽思

图 7.14 安静 / 秦毓咛

图 7.15 安静 / 崔诗琪

图 7.16　安静 / 孙宁蔚

图 7.17　安静 / 蒋抒羽

第 7 章 设计思辨实践 / 125

图 7.18 满足 / 杜心雨

图 7.19 失望 / 刁秋雨

图 7.20 失望 / 陈荟竹

图 7.21　失望 / 栾盈慧

感官记忆如何作用于设计作品？在欣赏一组平面设计作品时，画面中图形的色彩、材质等所引发的记忆联想，会令人对画面产生奇妙的心理感受。例如，一个天平的两边分别放着同样体积的鹅毛和铁块，从图形构成的角度来看，构图是均衡的，但感官记忆经验告诉你，这个画面已严重失衡，金属那一端马上要沉下去。你甚至会不自觉地产生把铁块去掉或者挪个位置的冲动。

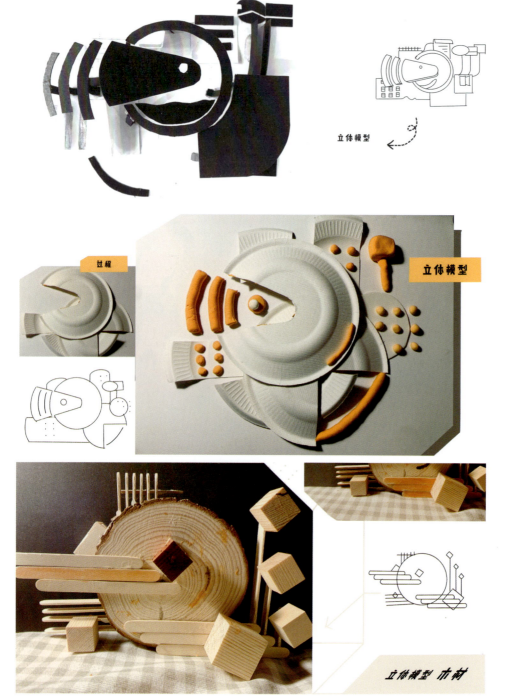

【不同的材质】

【不同材质在产品中的应用】

图 7.22 触感记忆 / 石代

课堂练习：立体构成表现，主题自拟，选用 3 种以上的材质。重点感受不同材质的触感与视觉张力，形成感官记忆经验（图 7.22～图 7.25）。

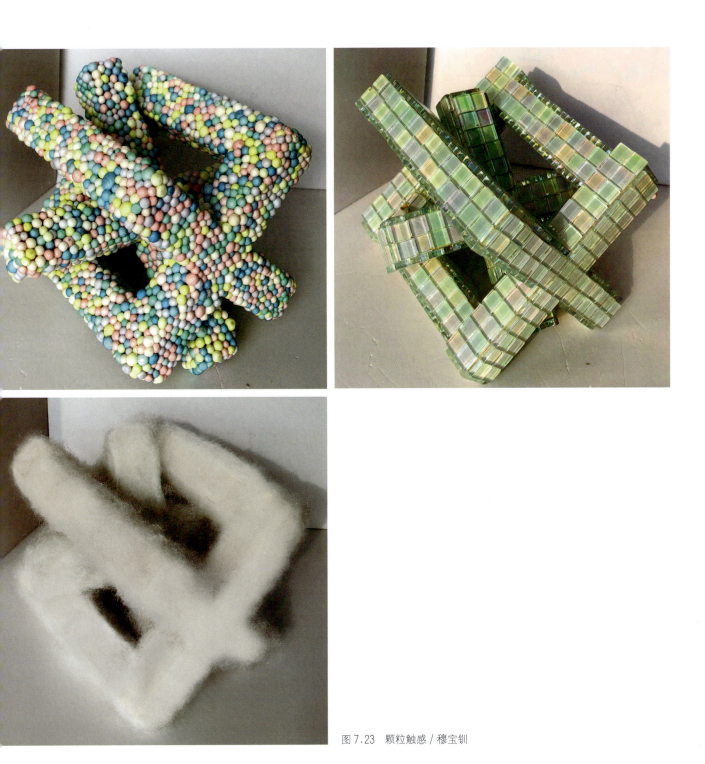

图 7.23　颗粒触感 / 穆宝钏

图 7.24　不同温度的面具 / 李祺

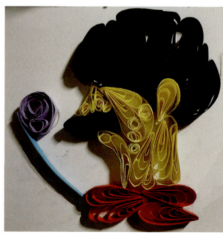

图 7.25　不同张力的人物形象 / 丁钰霖

7.3.3　以记忆经验建构设计

"五感"设计的核心其实是"四感",即以视觉与其他感官记忆经验的联系完成设计,进而去视觉中心化。例如,以工地里的挖掘机图形联系环境噪声的听觉记忆经验,体现喧闹的氛围与烦扰的情绪;以一群蚂蚁爬在皮肤上的图形联系刺痒的触觉记忆经验,体现恐慌不安的情绪;等等。为了感受这种方法的魅力,设计师日常重视"四感"信息的收集,以明确分辨不同感官经验的不同感受(图7.26)。

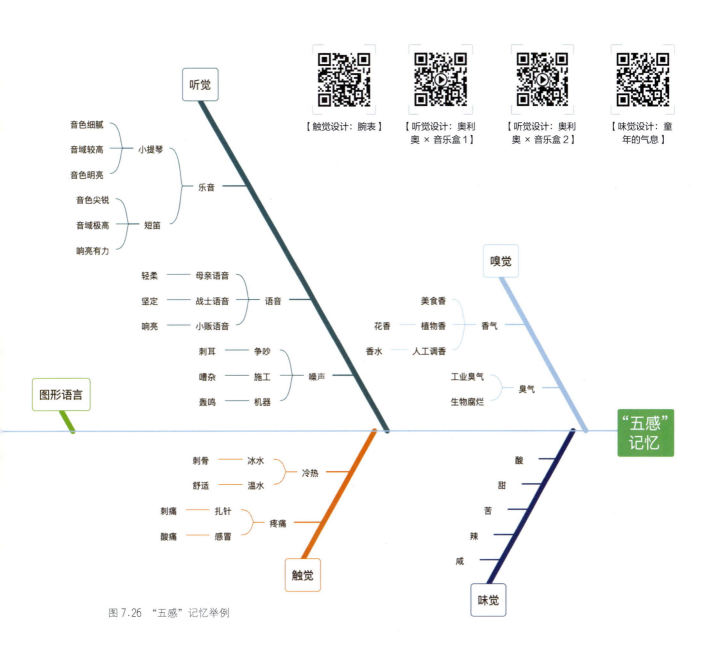

图7.26　"五感"记忆举例

7.4 思辨与再创作

虽然设计思维的建构常以图形表现、形式创意为输出形式，但其核心思想是发现问题、解决问题。这些问题的产生是基于社会大环境之下的，设计师面对设计问题要善于思辨，同时也要以宏观视角对国家战略、社会思潮予以关注和思考。

设计练习：关注社会现象，并以此设定主题，完成文明宣传。
明信片设计如图 7.27～图 7.36 所示。

图 7.27　文明诚信 / 穆宝钏

第 7 章 设计思辨实践 / 133

图 7.28　争做小白人 / 靳一鸣

图 7.29　极简新青年 / 张王美妤

图 7.29　极简新青年（续）／张王美妤

图 7.30 光光行动 / 齐诗雨

图 7.30 光光行动（续）/ 齐诗雨

图 7.31 文明旅游 / 薛梓桢

第 7 章 设计思辨实践 / 139

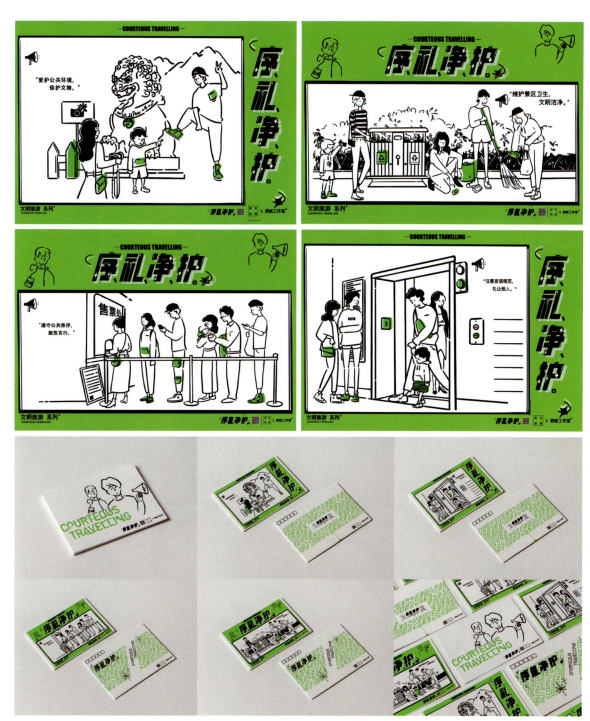

图 7.32 序礼净护 / 梁婧璇、程煜婷

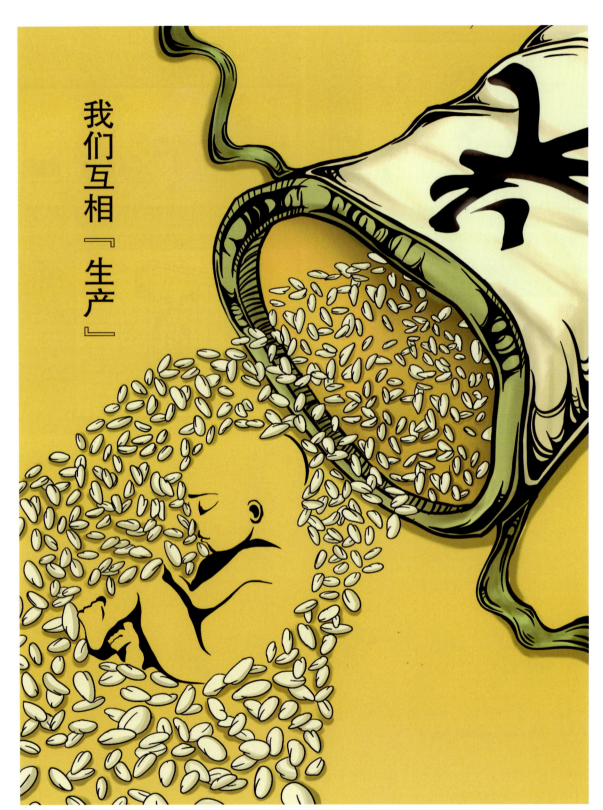

图 7.33 粮食"生产"/ 徐馨茹

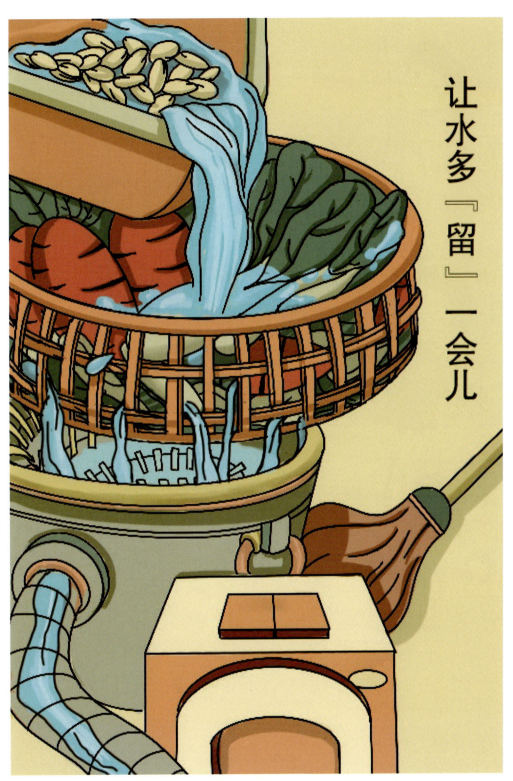

图 7.34 "留"水生活 / 徐馨茹

图 7.35 "时尚"青年 / 石代

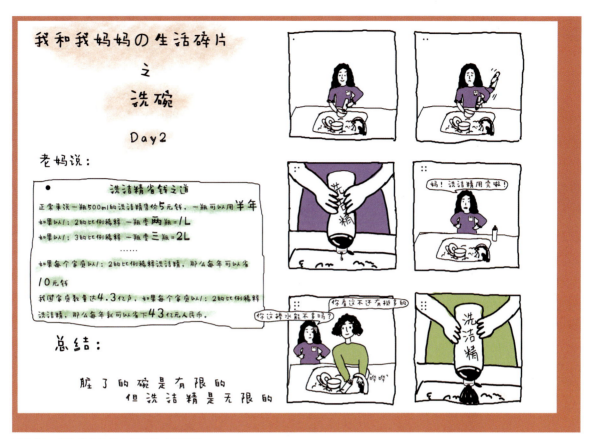

图 7.36 我和我妈妈的生活碎片 / 任思雯

习　题

一、填空题

1. 用情景思维的方法为性格、情绪构建完整的信息体系，有（　　）因素，有（　　）因素，有（　　）的偶然因素。
2. 人的感官不断吸收外界刺激，并输入大脑，形成（　　）。

二、判断题

1. "五感"设计的核心其实是"四感"，即以视觉与其他感官记忆经验的联系完成设计，进而去视觉中心化。（　　）
2. 设计师面对设计问题要善于思辨，同时也要以宏观视角对国家战略、社会思潮予以关注和思考。（　　）

三、思考题

1. 列举发散思维的优势和可能存在的问题。
2. 结合实践经验，分析人体感官系统是如何获取记忆经验并重组再生应用于设计中的。

参考文献

博内特，伊万斯，2017．斯坦福大学人生设计课[M]．周芳芳，译．北京：中信出版社．

摩尔，帕克，2015．批判性思维（原书第10版）[M]．朱素梅，译．北京：机械工业出版社．

勒威克，林克，拉里·利弗，等，2019．设计思维手册：斯坦福创新方法论[M]．高馨颖，译．北京：机械工业出版社．

克鲁格，2010．设计是什么？[M]．吴莉君，译．台北：原点出版社．

奇普·希思，丹·希思，2018．行为设计学：让创意更有黏性[M]．姜奕晖，译．北京：中信出版集团．

孙虹霞，2015．展陈设计与思维构建[M]．大连：大连理工大学出版社．

唐纳德·A.诺曼，2016．设计心理学（1~4册）[M]．梅琼，张磊，何笑梅，等译．北京：中信出版社．

原研哉，2006．设计中的设计[M]．朱锷，译．济南：山东人民出版社．

约翰·布罗克曼，2018．思维：关于决策、问题解决与预测的新科学[M]．李慧中，祝锦杰，译．杭州：浙江人民出版社．

后 记

传统设计教育侧重对学生形式美感的培养,强调将美作为唯一的评判标准,在一定程度上束缚了学生的设计思维、创造力与创作热情。这与当代艺术设计的发展背道而驰,长此以往,这一状况势必影响新生代设计师的开拓性思维,阻碍设计行业的发展。

设计思维的培养,重点在于对设计问题的整体把握,以问题为导向,主动全方位、全流程考虑,不仅解决设计对象的困难,同时提升设计对象的文化品质。以形式美为表现手段,却不以美为绝对标准。

对于设计学专业的本科生来说,学好本领,提升能力,在工作中得心应手是他们的诉求与目标。近年来遭遇的本科毕业生就业困难的状况是多种复杂因素叠加造成的,从宏观层面的社会格局到个人能力素养的不足,确实是个庞杂的问题,而单从高校方面来究其原因,最该引起重视的,是高校人才应用能力培养不足的问题。应用型人才培养,是提升学生专业能力、优化高校毕业生就业的法宝,对经济持续性发展具有重大意义。对于学生个体而言,就业难的一个重要因素是思维能力不足,对实际工作缺乏经验,更缺乏信心;而对于招聘公司,招聘难的一个重要因素,是毕业生"什么都不会"。其实毕业生不见得真的是"什么都不会",更大的可能是企业所需要的思维方式、技能和经验,他们暂时还不具备。

设计思维将设计过程系统化、规律化,进而提升其可操作性。对于青年设计师来说,是学习设计、实践设计的好方法。通过研习,切实掌握,方可应用自如。

2022 年 4 月 9 日